中國歷代碑帖叢刊

李邕李思訓碑

藝文類聚金石書畫館 編

浙江人民美術出版社

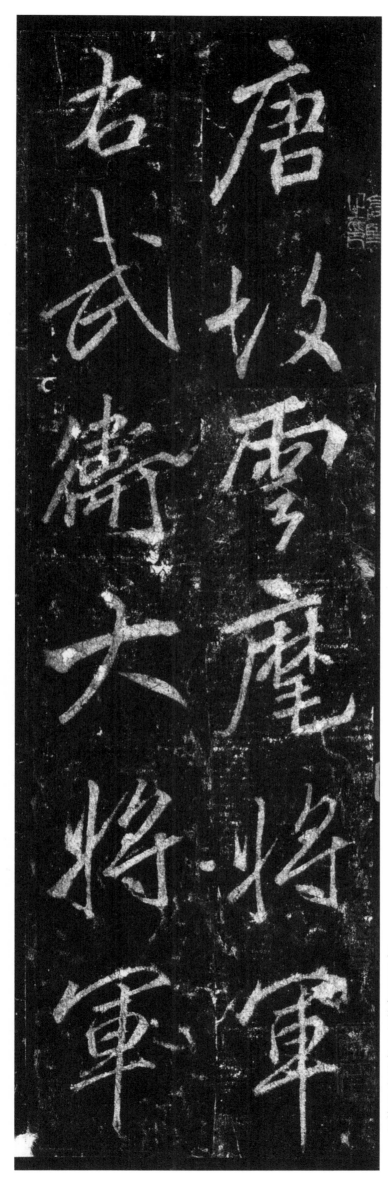

唐故雲麾將軍　右武衛大將軍

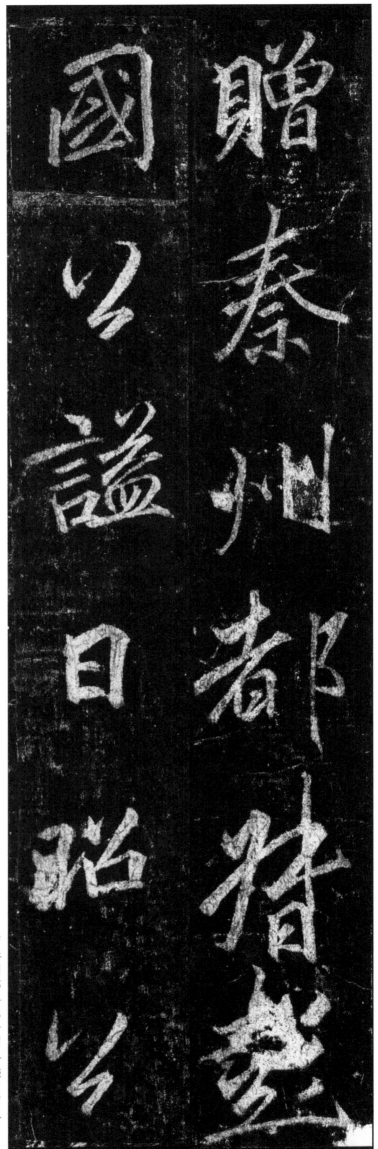

贈秦州都督彭一國公諡曰昭公

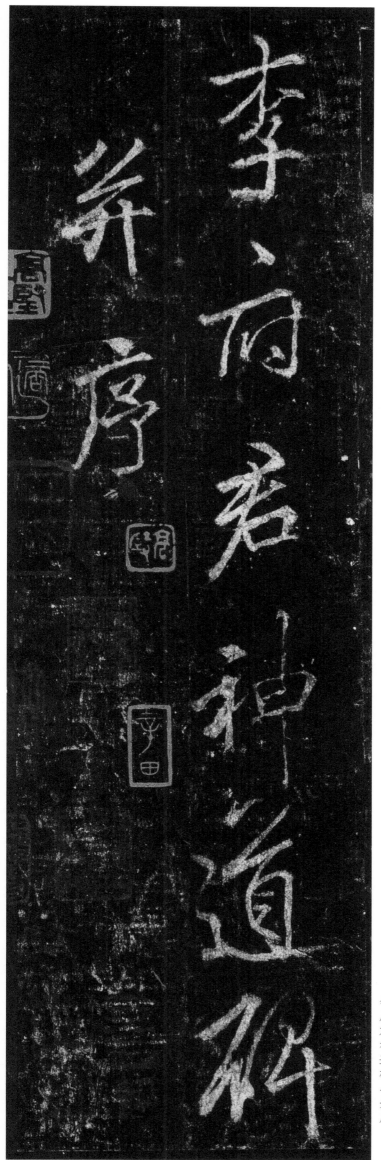

李府君神道碑

并序

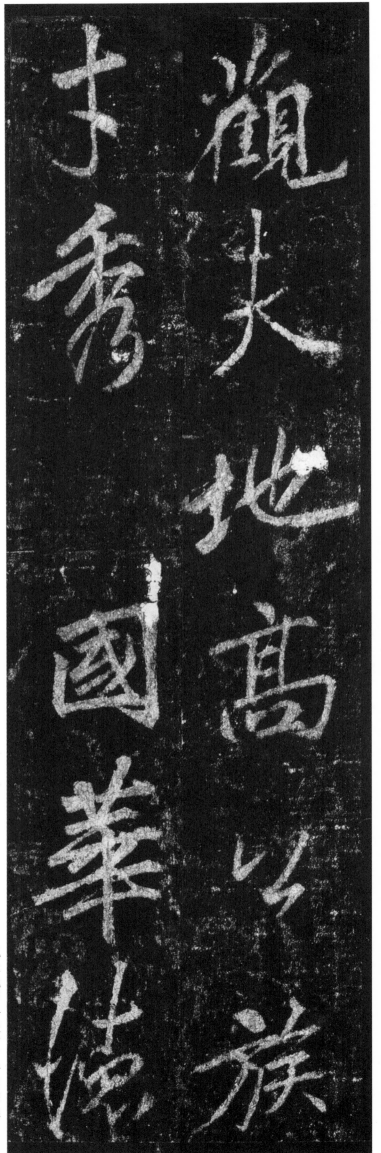

観夫地高公族一才秀國華德

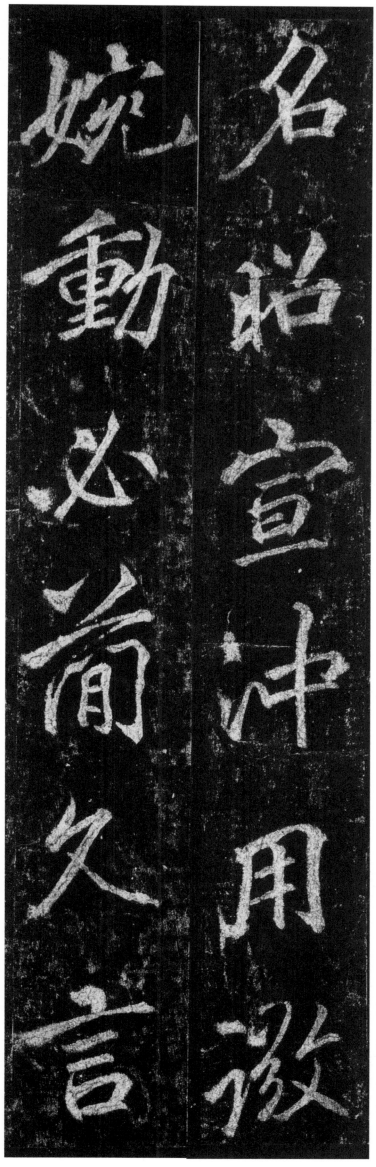

名昭宣沖用微一婉動必簡久言

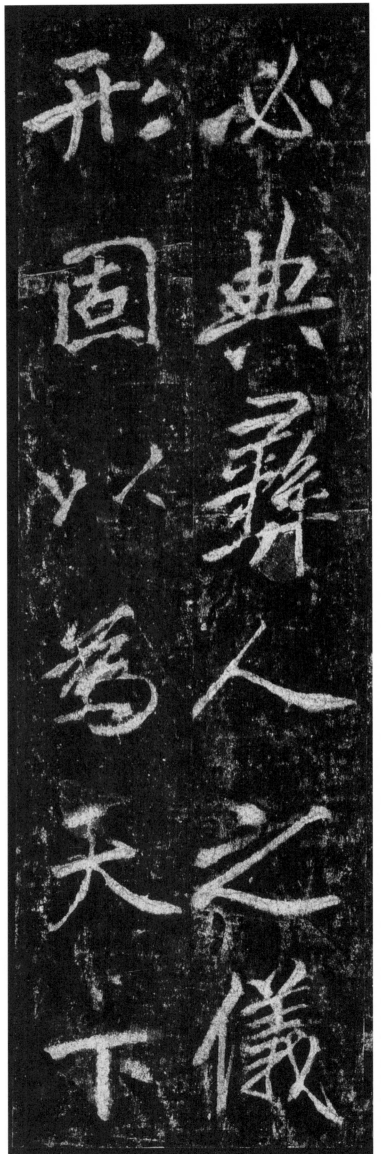

必典彝人之儀一形固以為天下

6

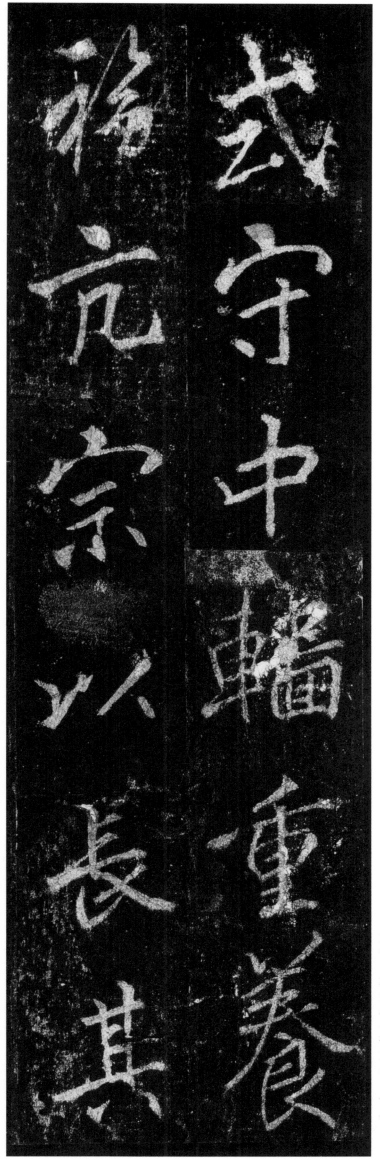

養守中
輔重養
雅亢宗
以長其
宗以
長其

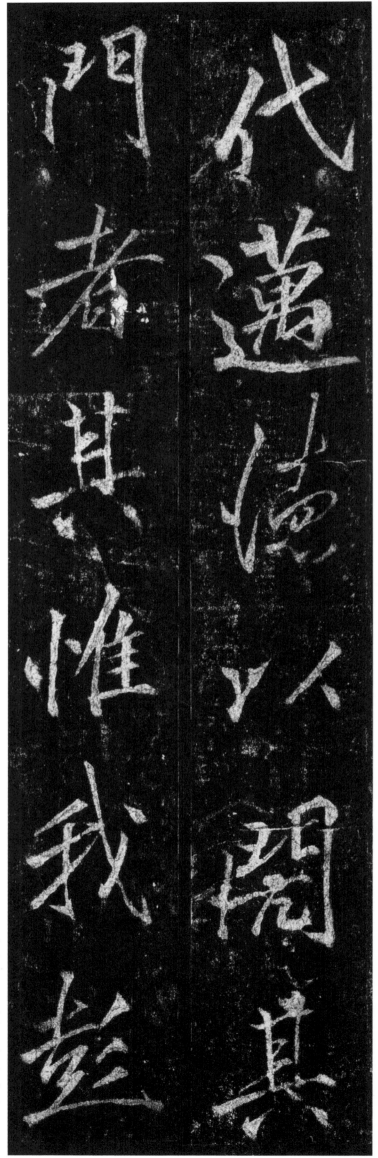

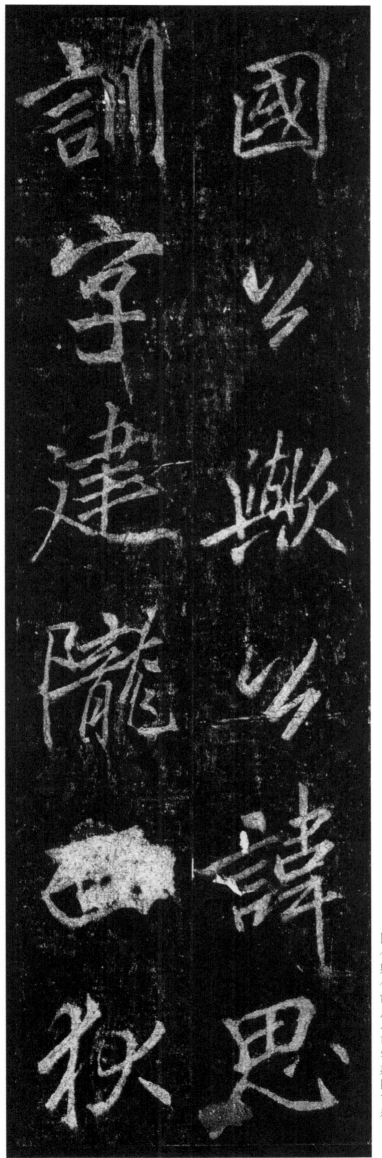

國當歟訓
字
建思

隴

秋

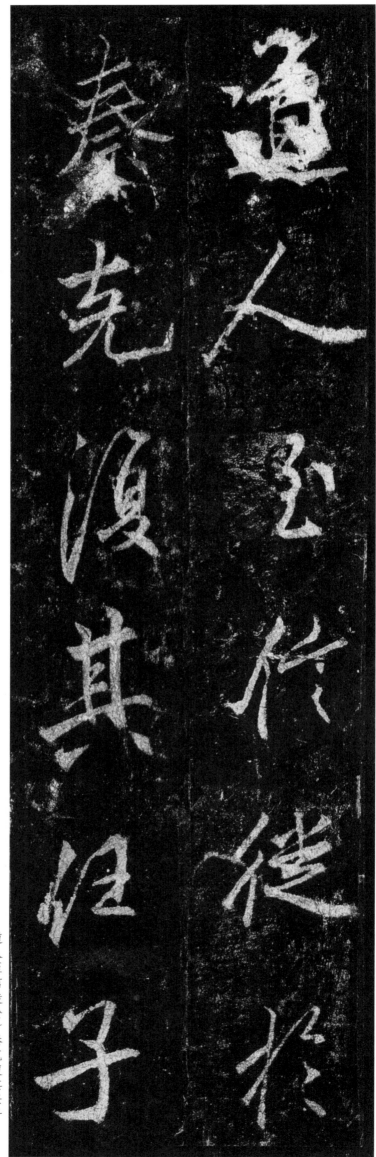

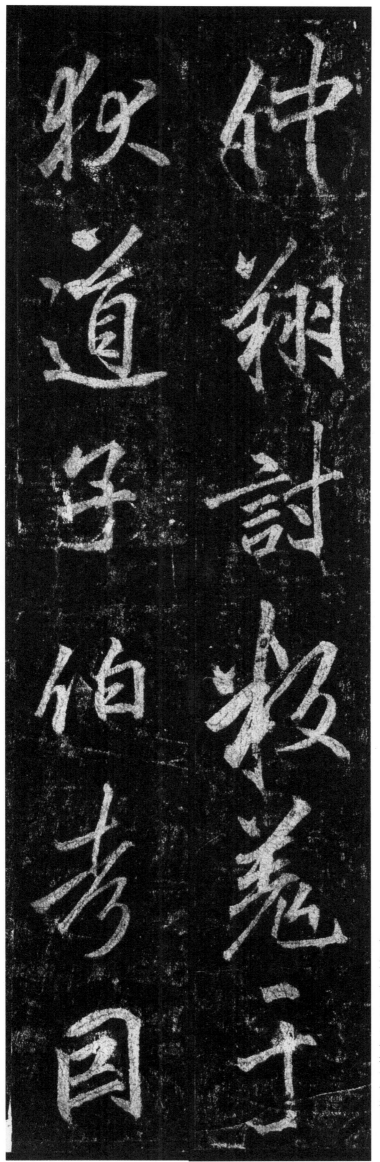

仲翔討叛羌于一狄道子伯考因

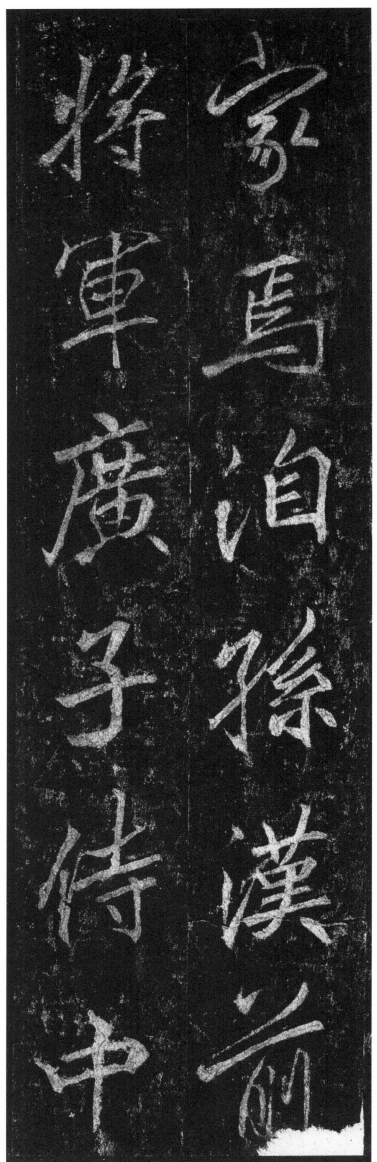

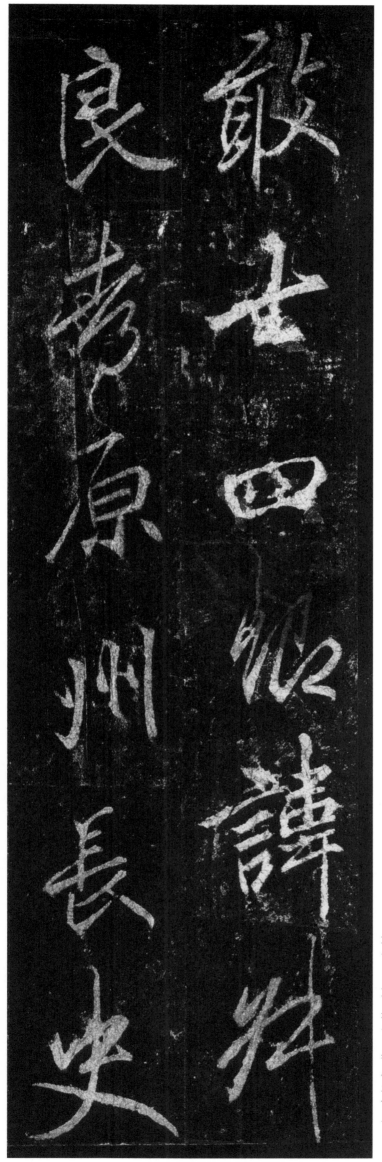

敢士四卿諱叔一良都原州長史

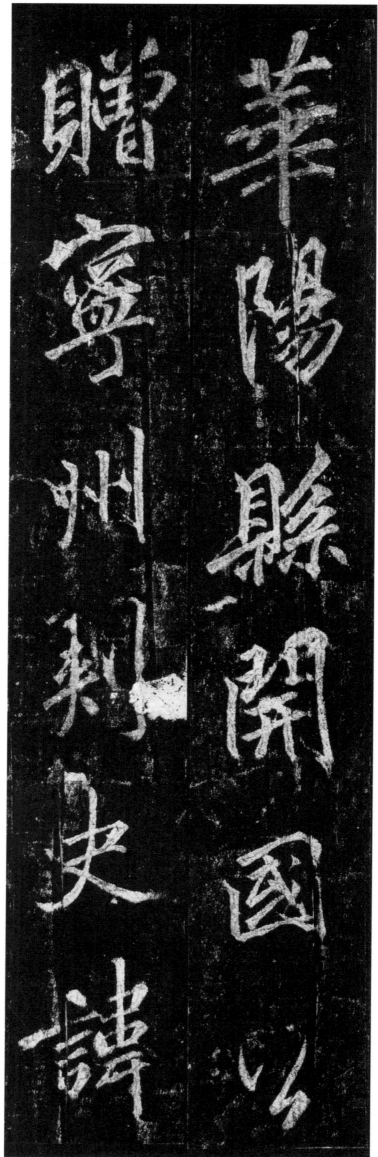

華陽縣開國公／贈寧州刺史諱

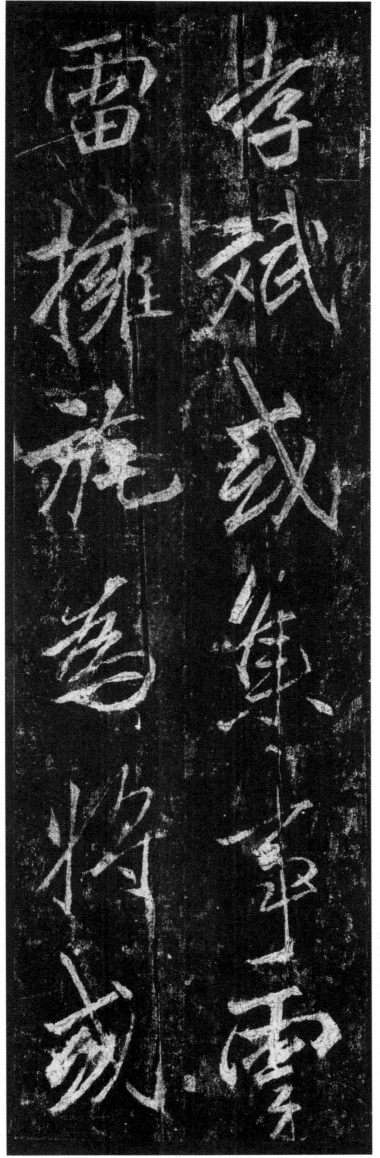

孝斌或集事雲一雷攤旎為將或

15

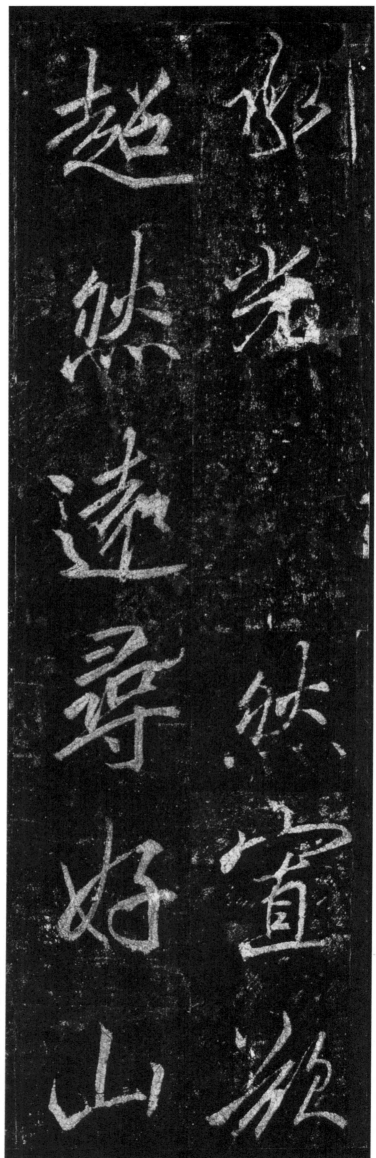

承光然寡欲一超然遠尋好山

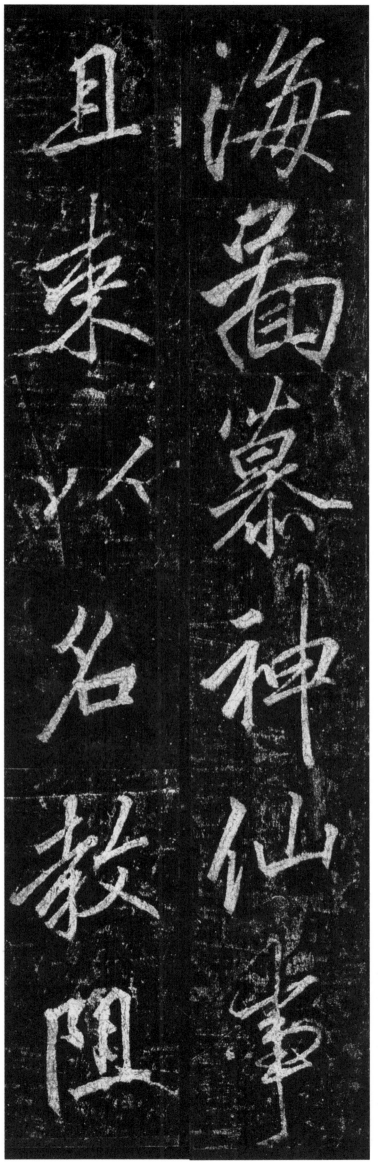

海圖慕神仙事／且束以名教阻

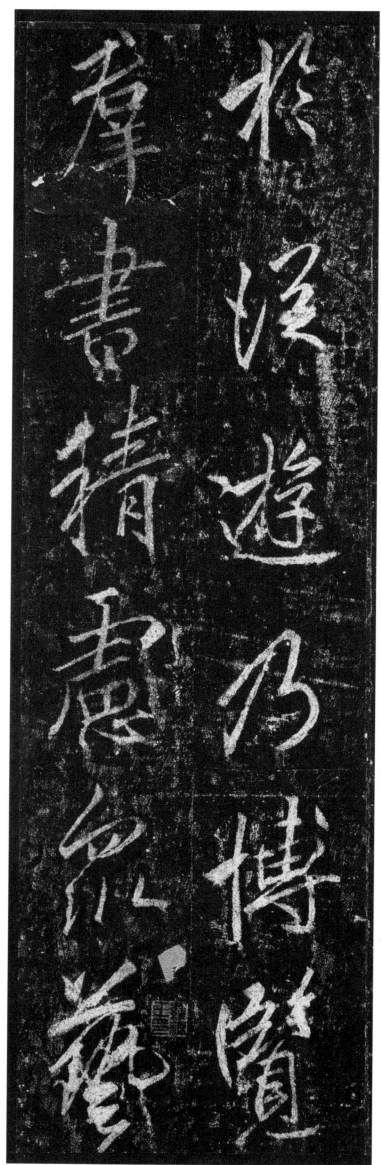

於從遊乃博覽一羣書精廬衆藝

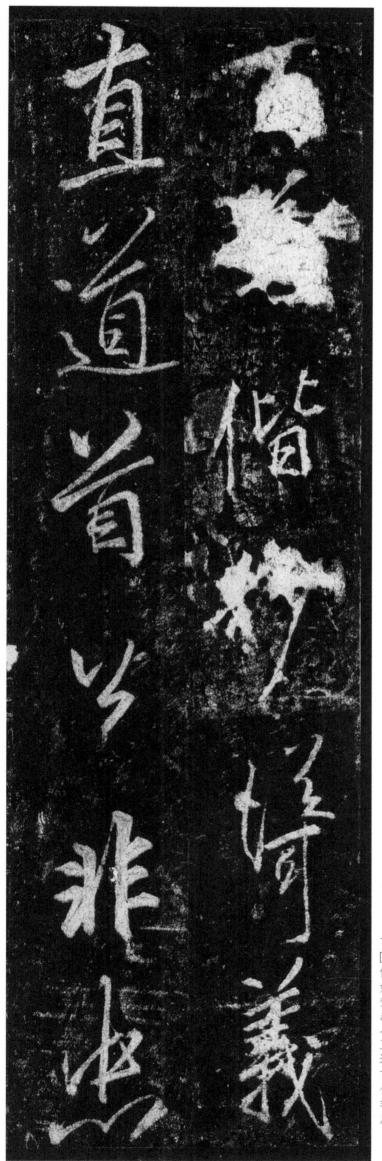

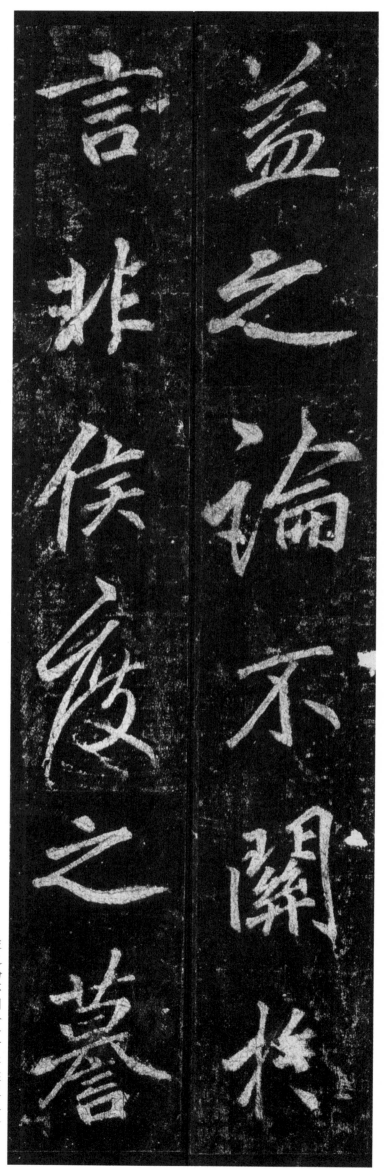

益之論不關於一言非侯度之謩

不介其
意夫以
此可以
近大化

不介其意夫如一此可以近大化

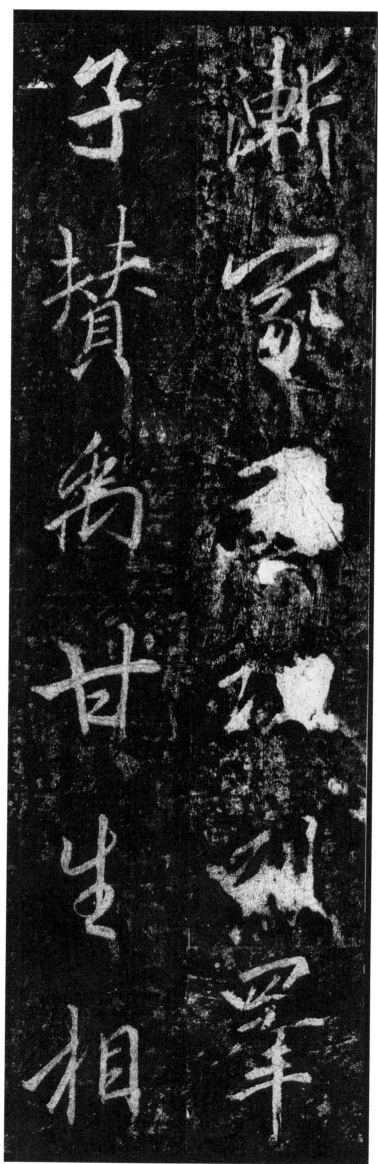

渐家□功烈羍／子赞禹甘生相

22

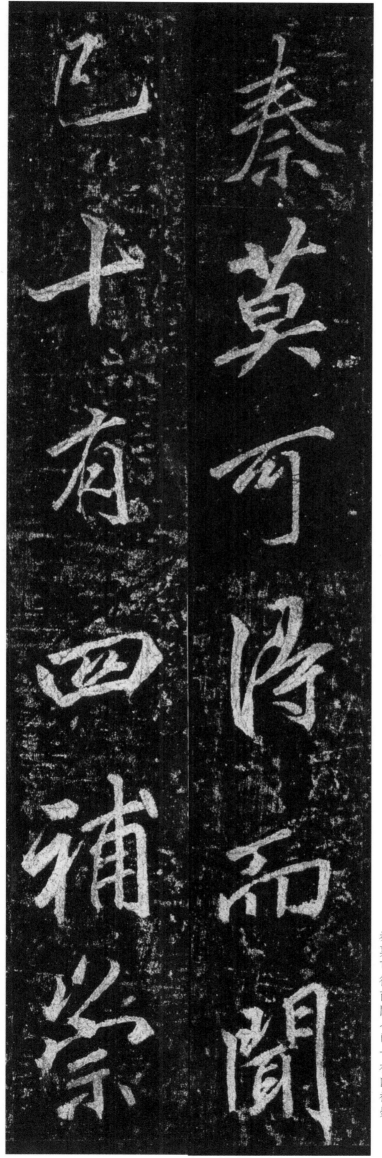

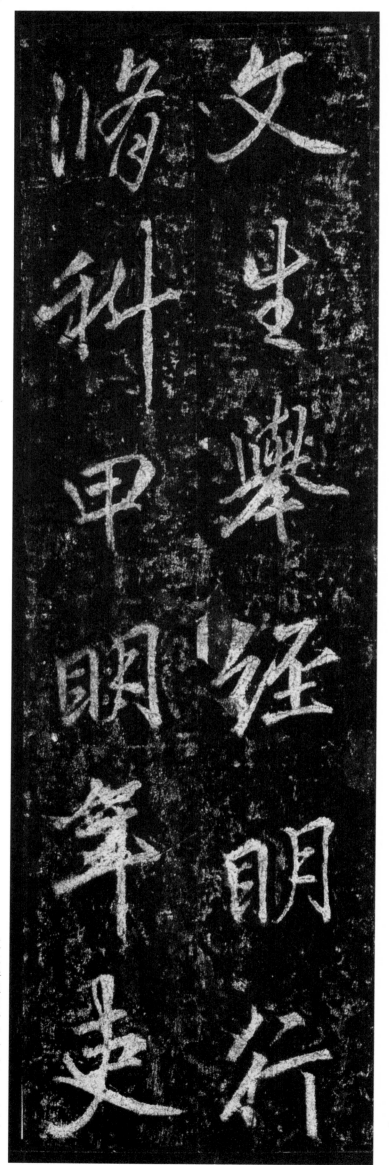

文生舉經明行一脩科甲明年吏

曹以文翰擢□／朝散太夫滿歲

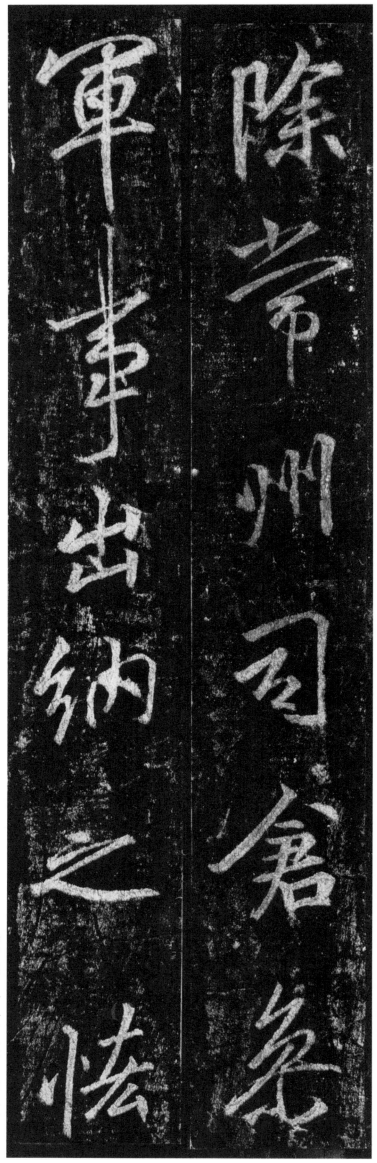

除常州司倉參軍事出納之惏

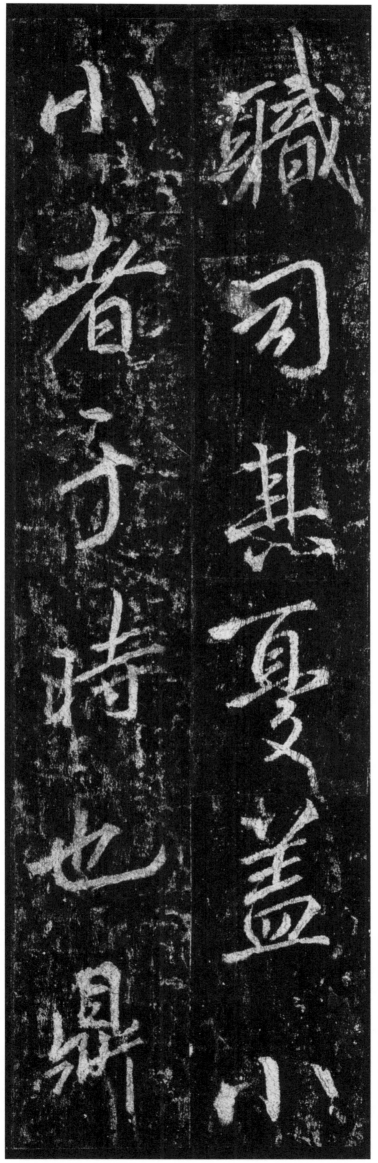

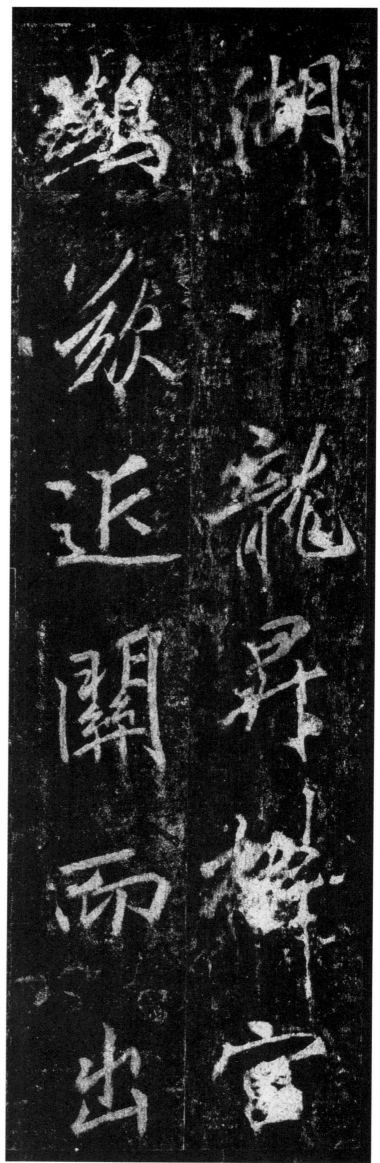

湖龍昇椒宫／鸝歎近關而出

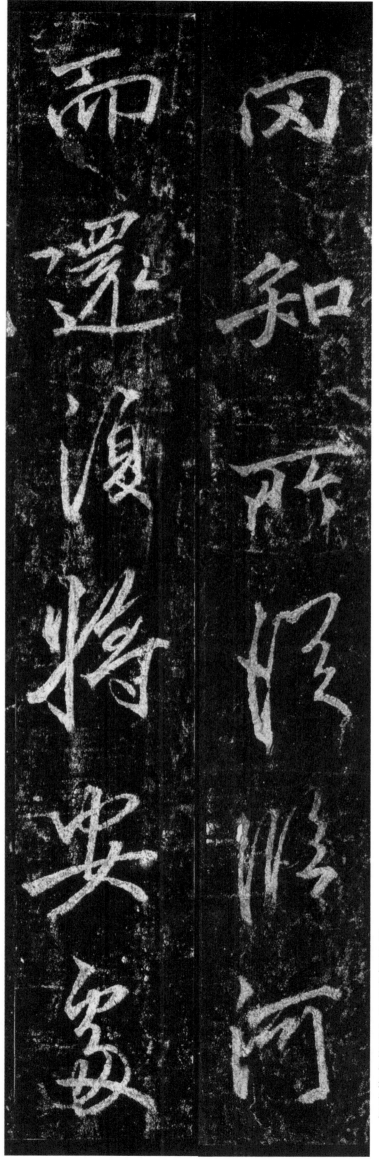

罔知所從臨河一而還復將安處

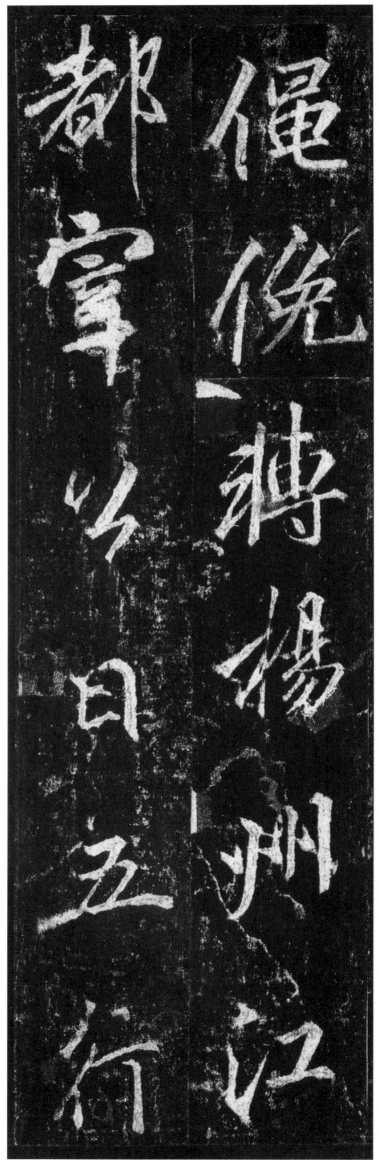

偘俛轉楊州江一都宰公曰五行

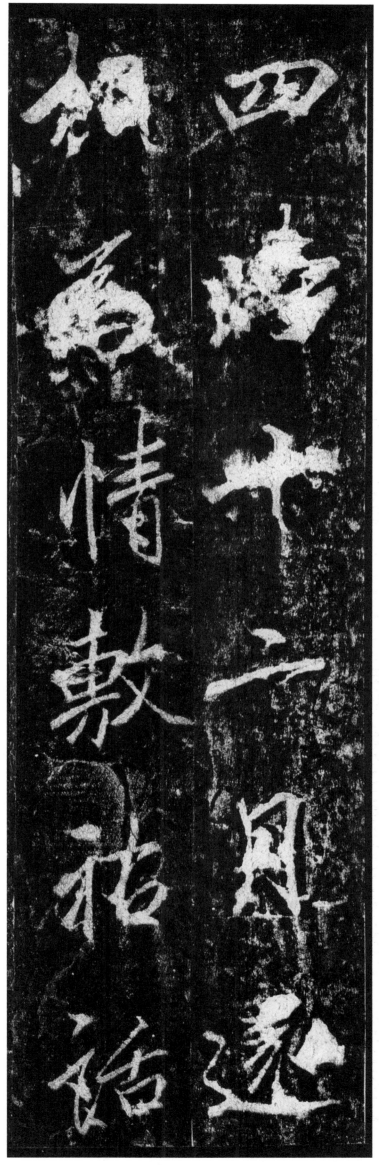

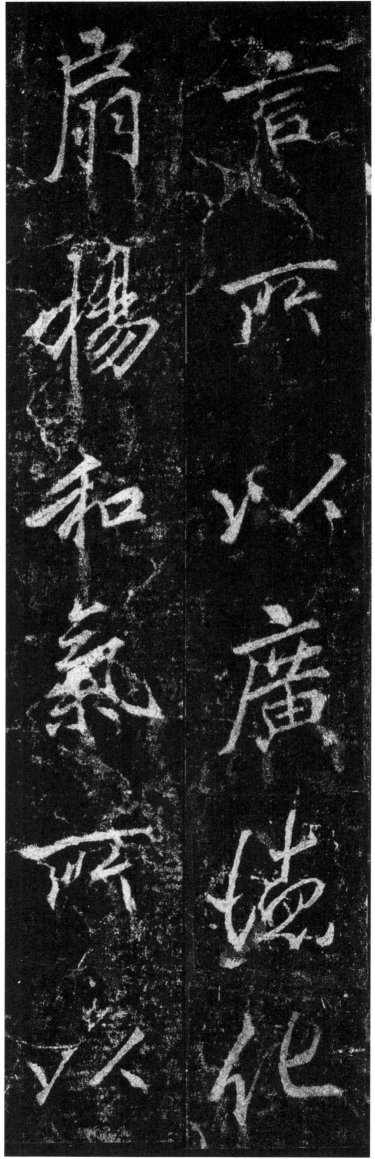

言所以廣德化一扇揚和氣所以

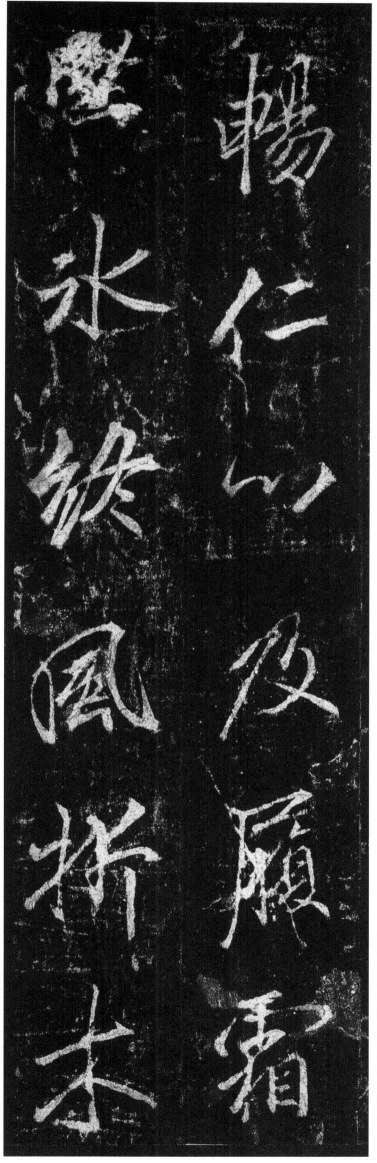

暢仁心及履霜一堅冰終風折木

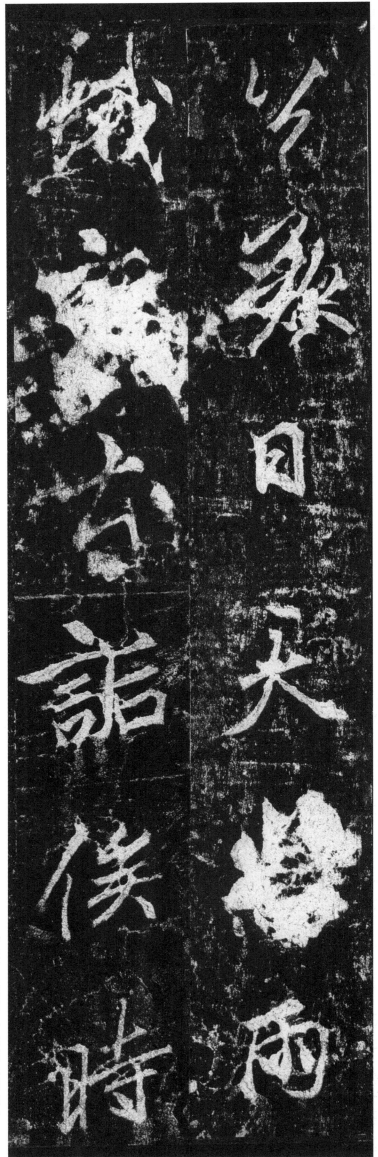

公歎曰天□雨一蛾□土詬侯時

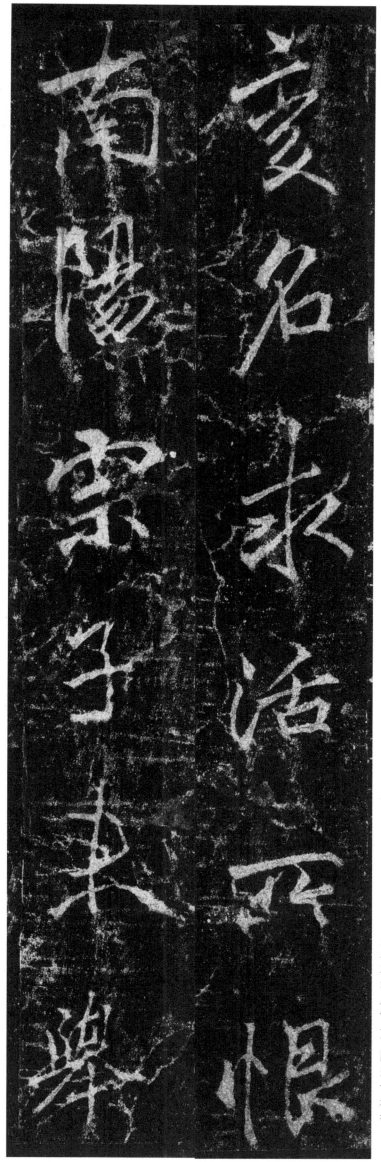

變名求活所恨一南陽宗子未舉

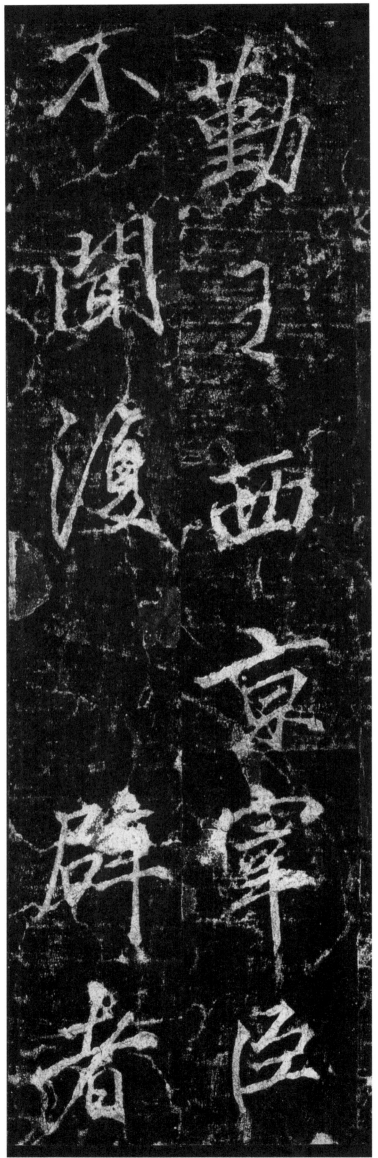

勤王西京宰臣／不閒復辟者

曠十有六載及／太□御太常

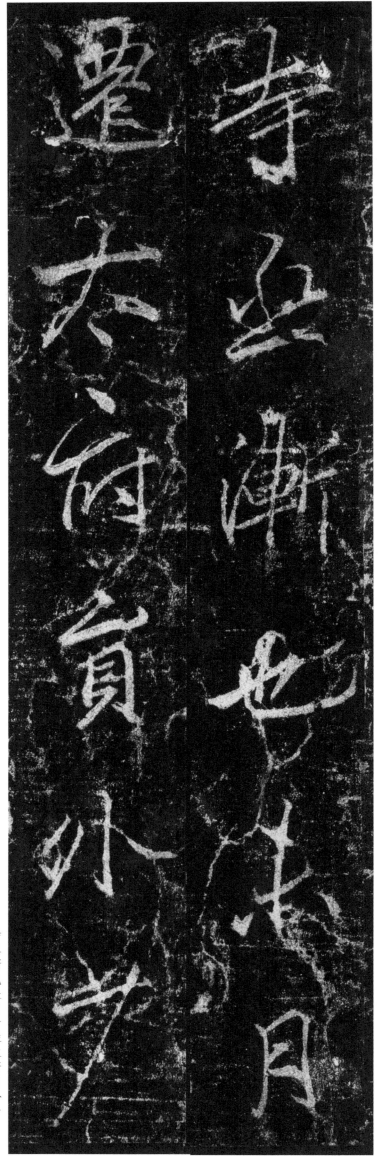

寺丞漸也未月一遷太府員外少

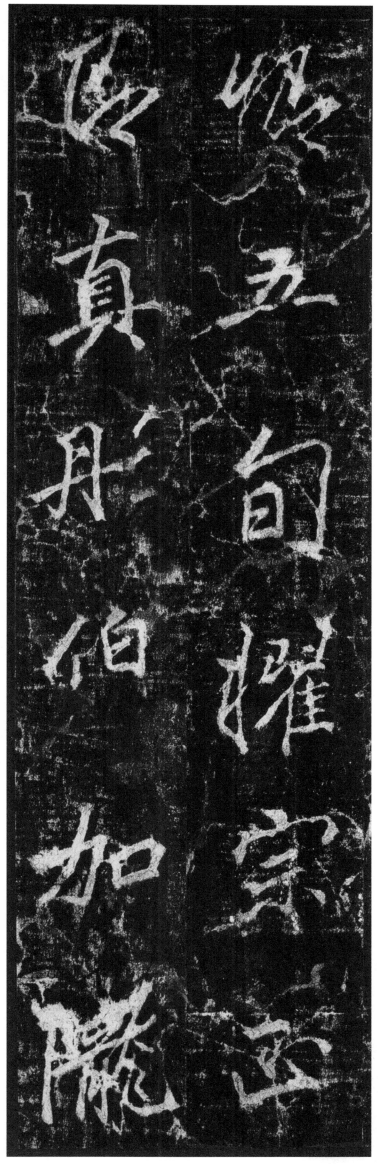

卿五旬擢宗正一即真彤伯加隴

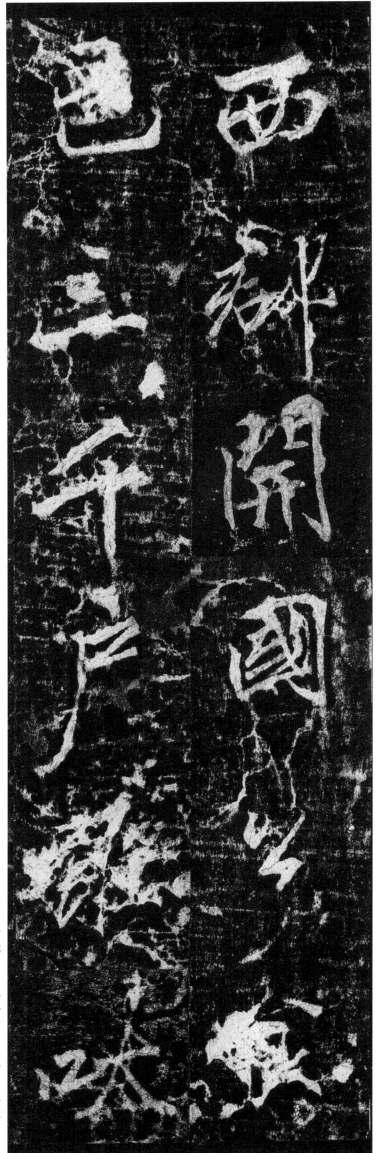

西郡開國公食一邑三千戶雖吷

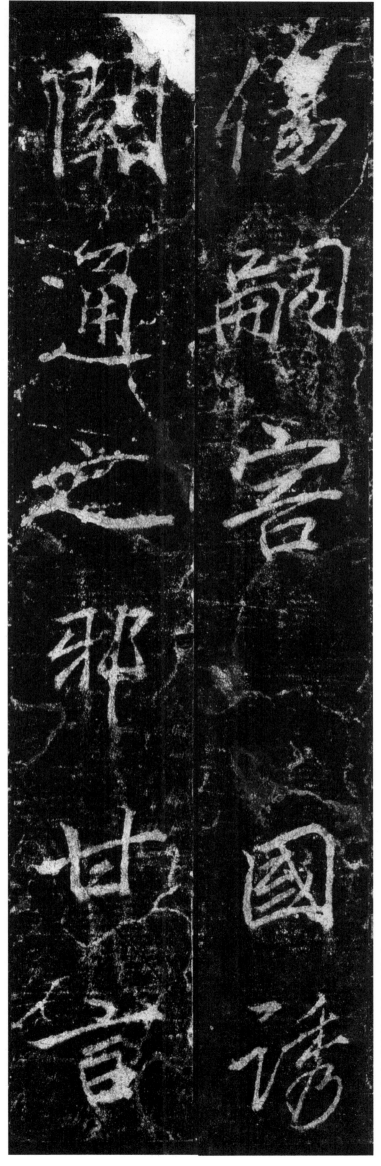

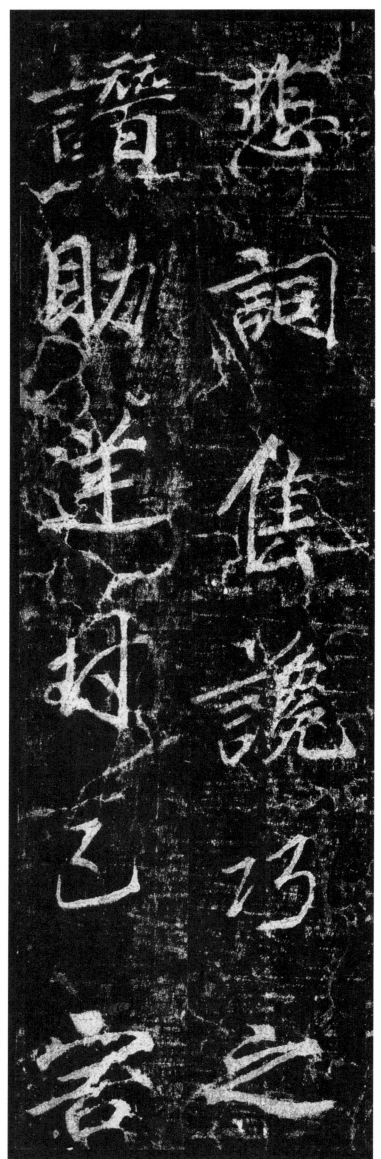

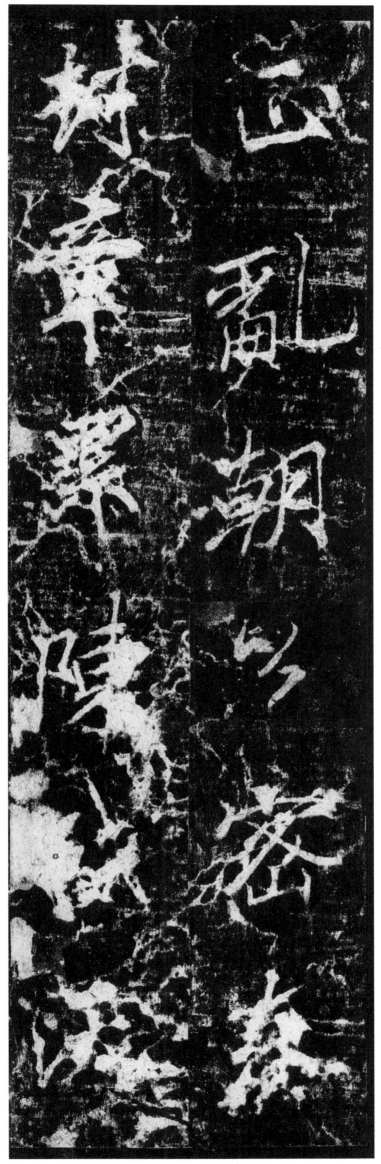

正亂朝公密奏／封章累陳啟沃

43

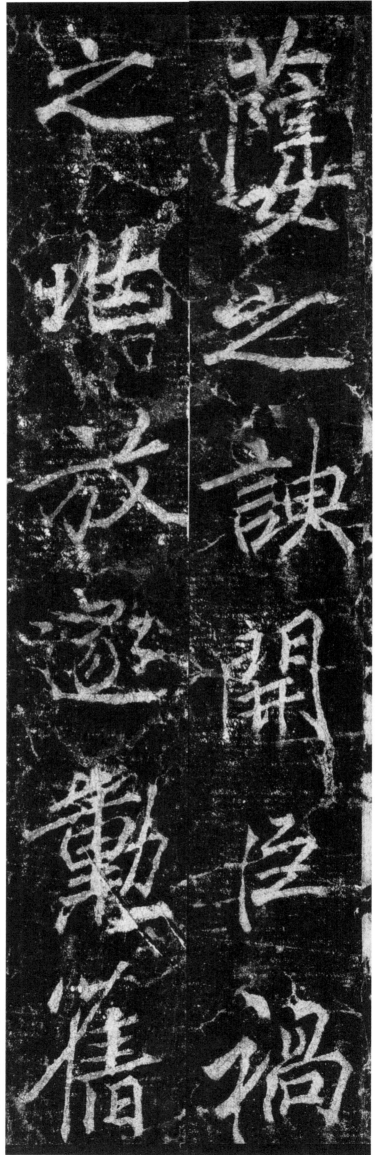

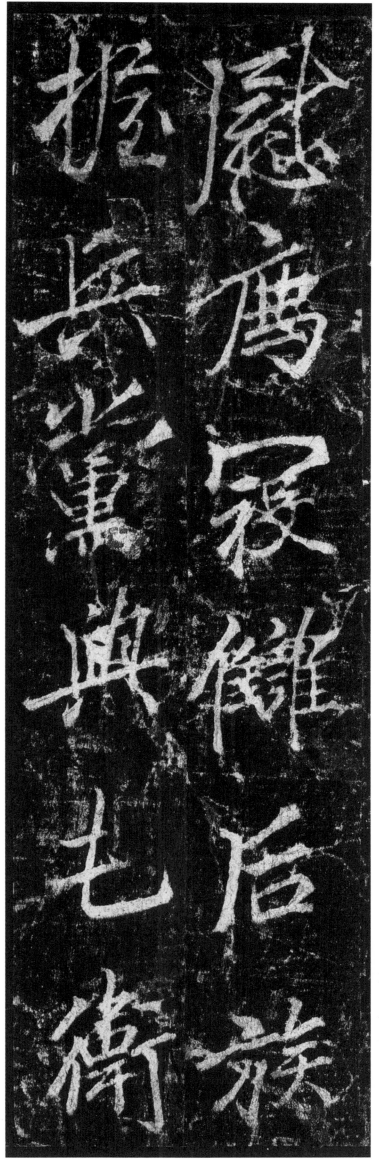

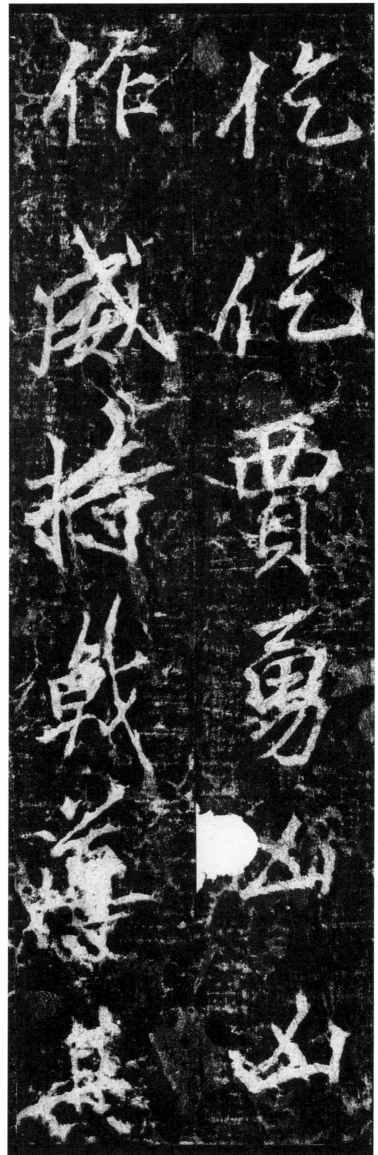

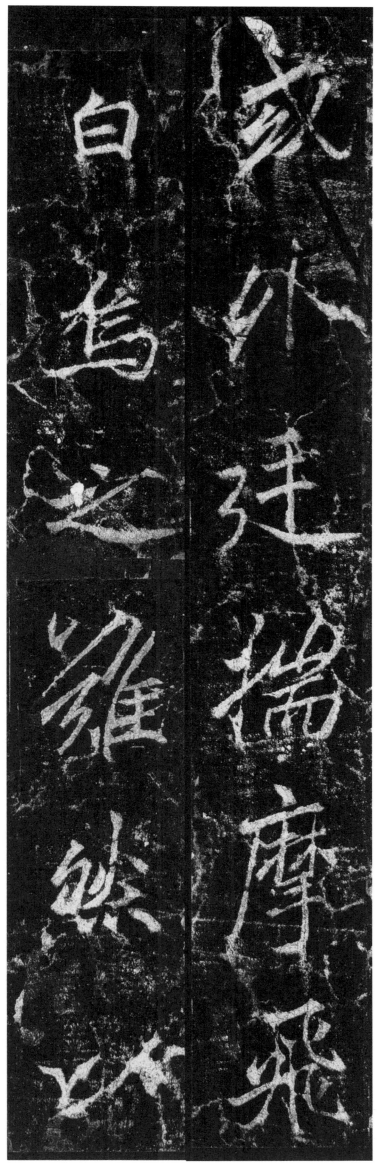

或外廷揣摩飛一白鳥之難然以

47

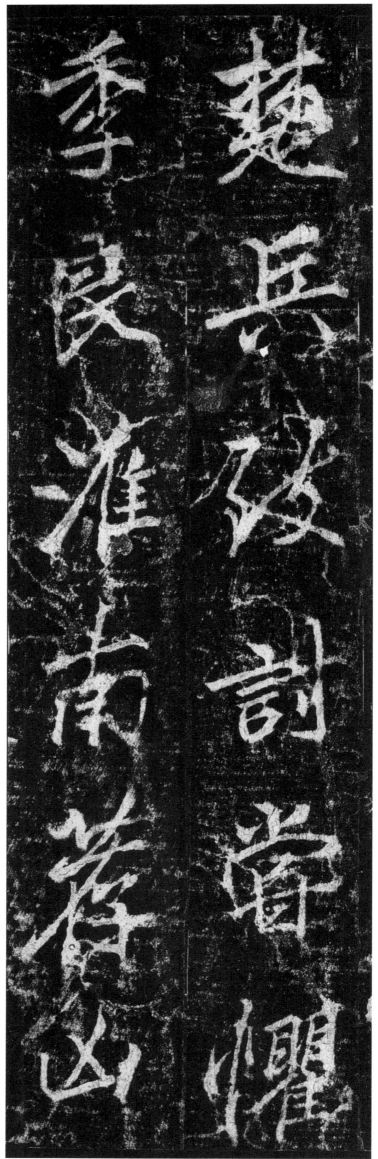

楚兵致討嘗懼一季良淮南薦凶

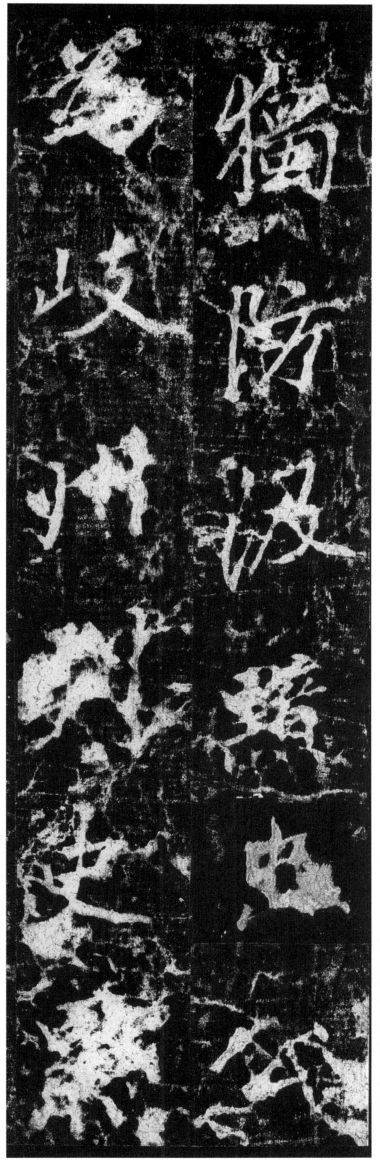

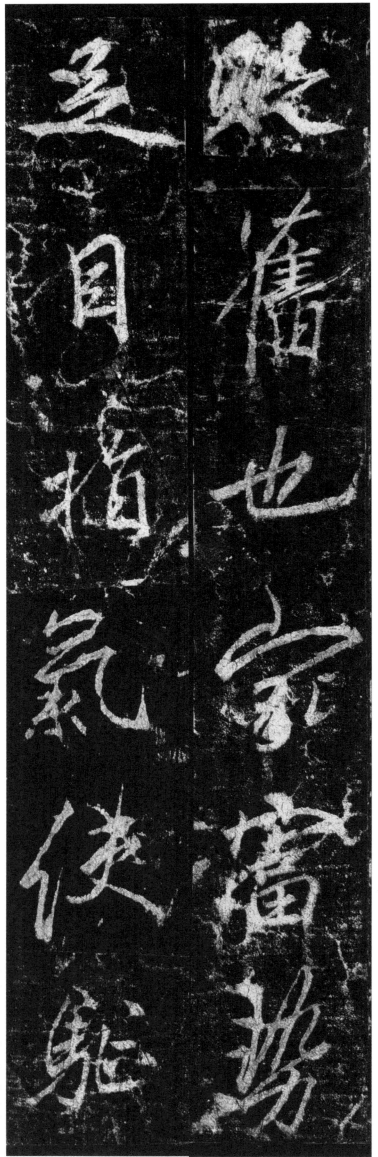

舊也家富勢一足目指氣使驅

掠以為浮費劍一

戟以為盜夸公

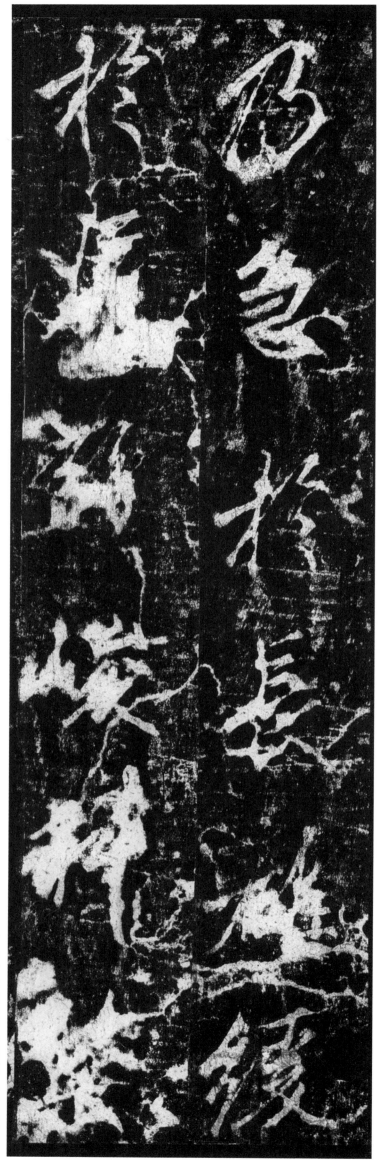

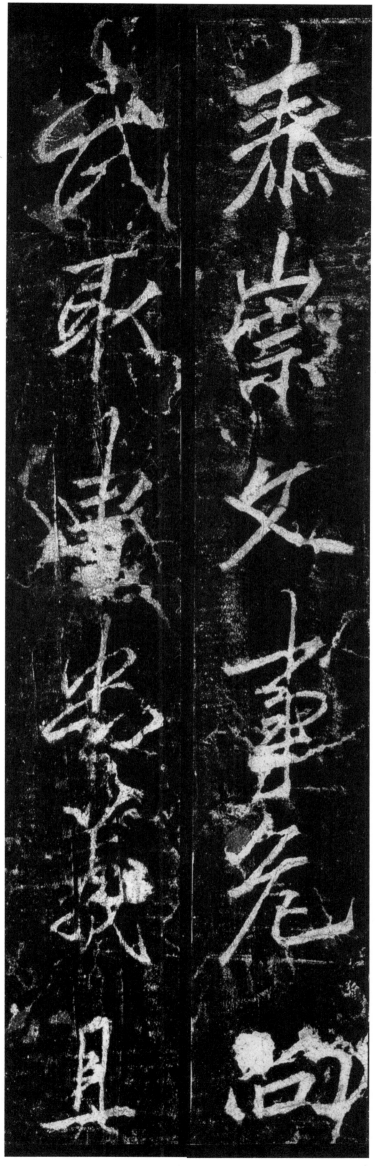

泰崇文事危尚一武取申忠義且

53

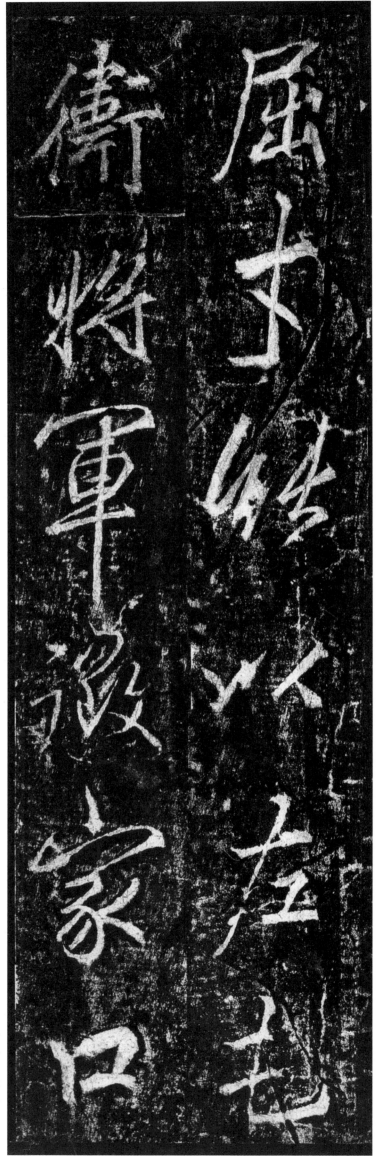

屈才能以左屯一衛將軍徵家口

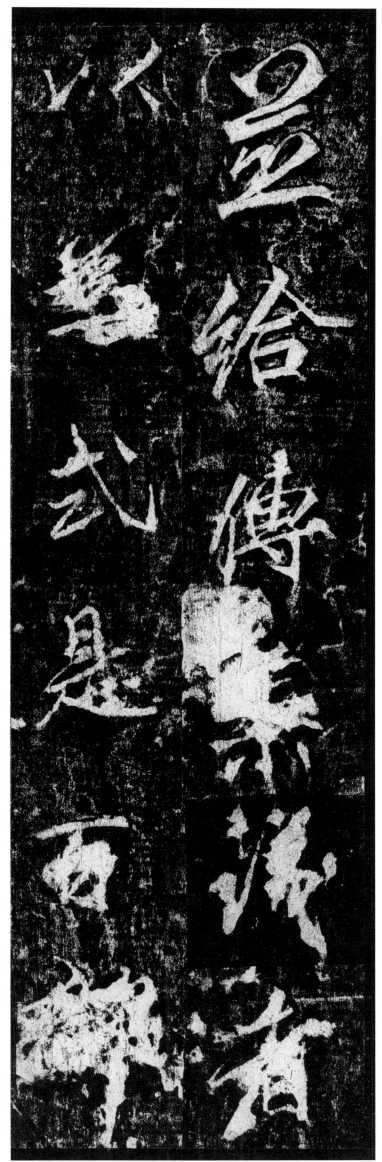

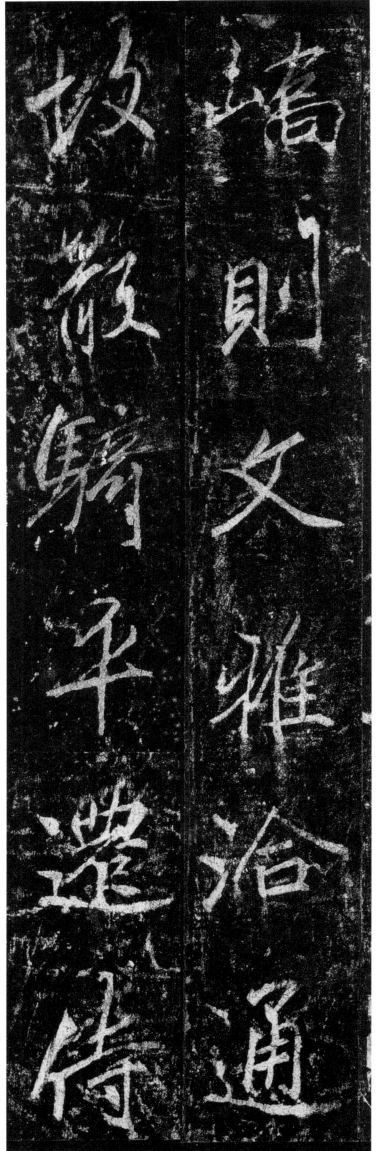

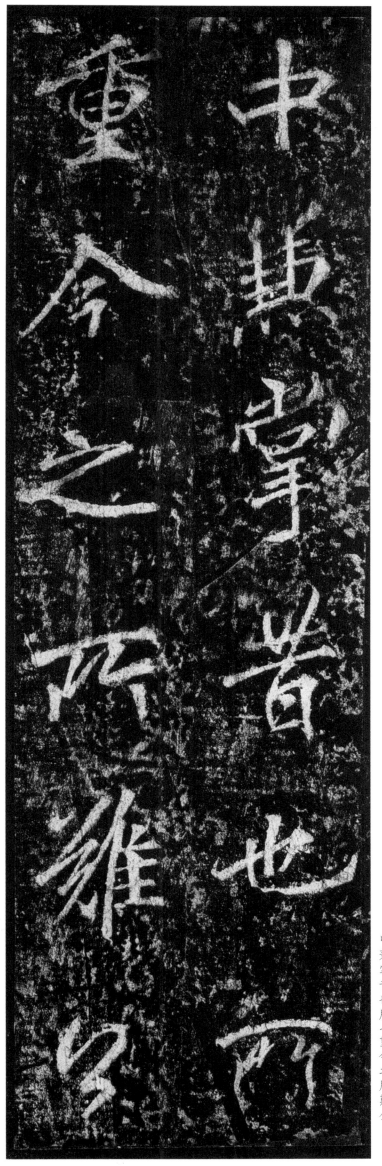

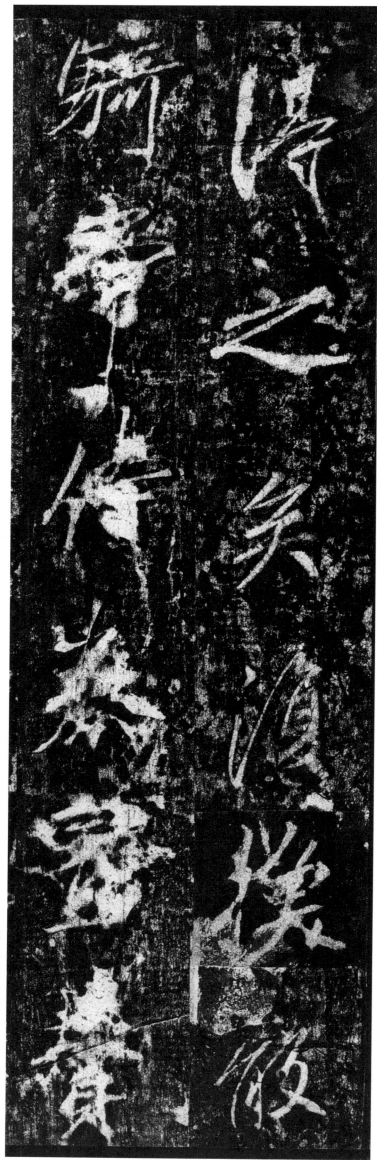

得之矣復換散一騎常侍□□贊

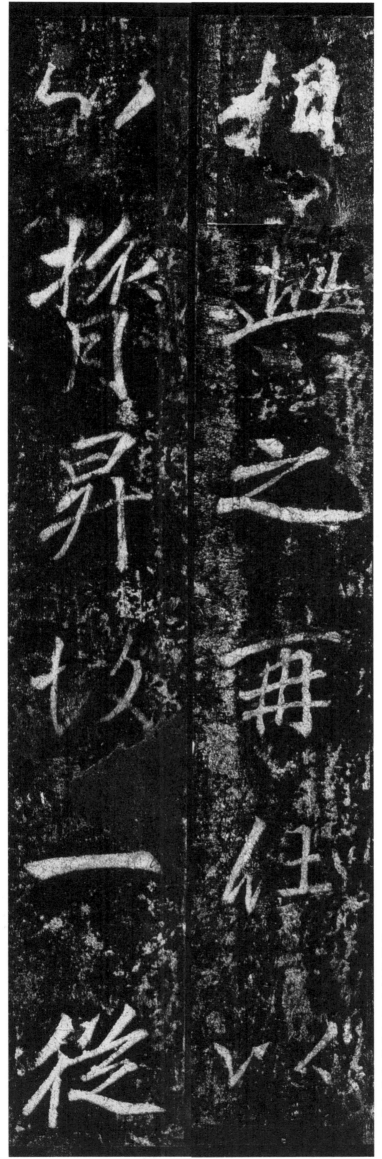

相此之再任以一心脊昇故一從

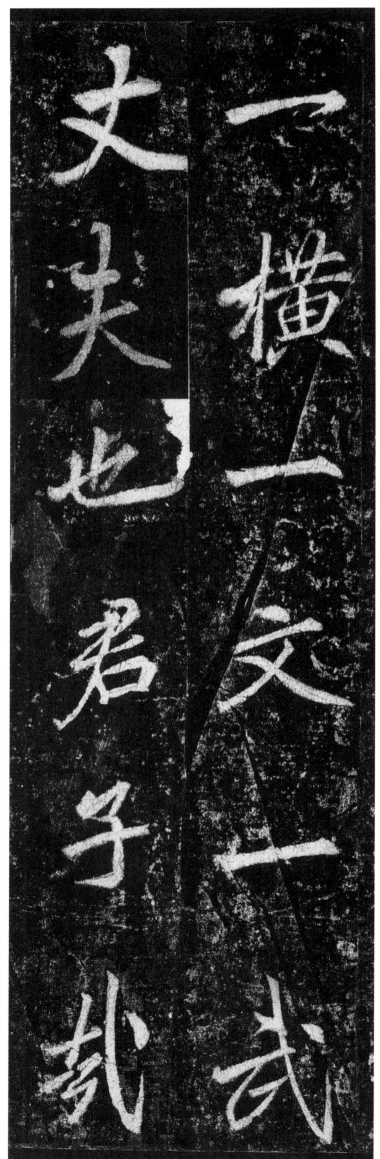

一横一文一武一丈夫也君子哉

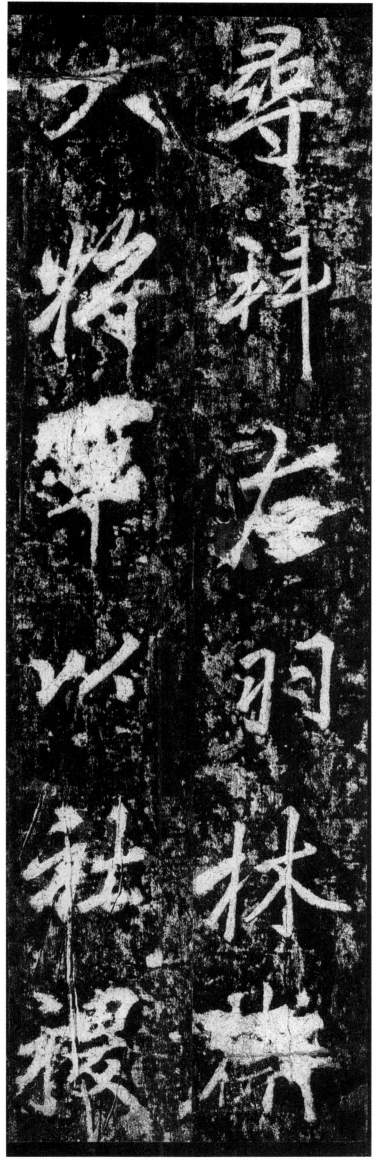

尋拜右羽林衛一大將軍以社稷

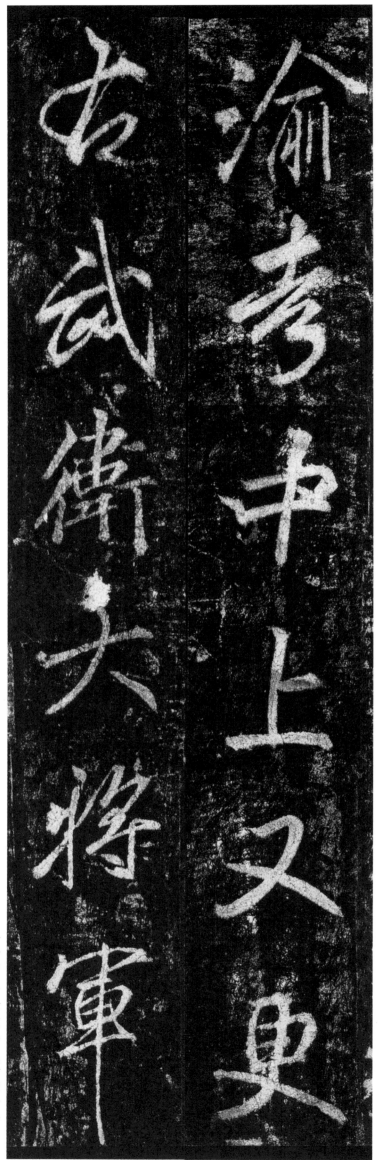

渝考中上又更一右武衛大將軍

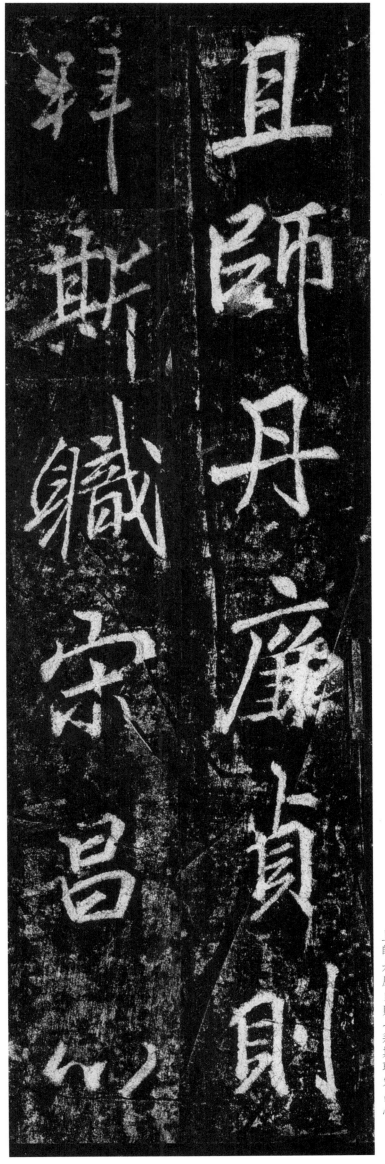

且師丹廉貞則一拜斯職宋昌心

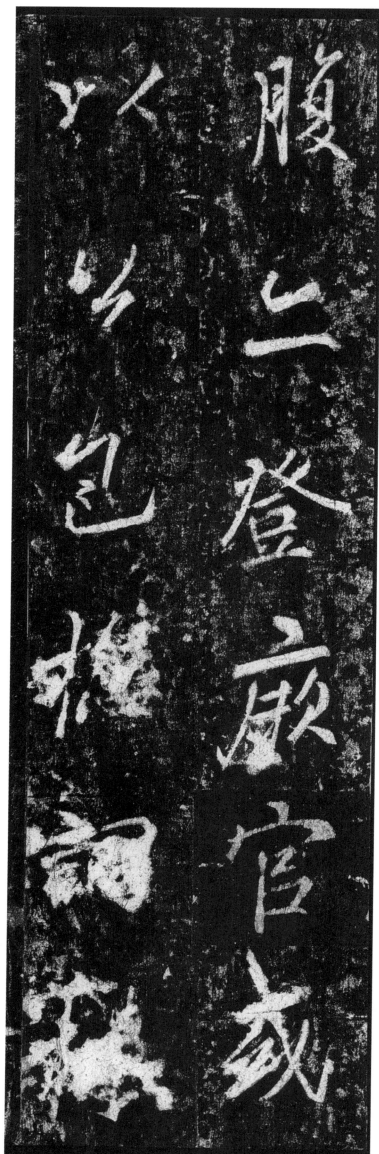

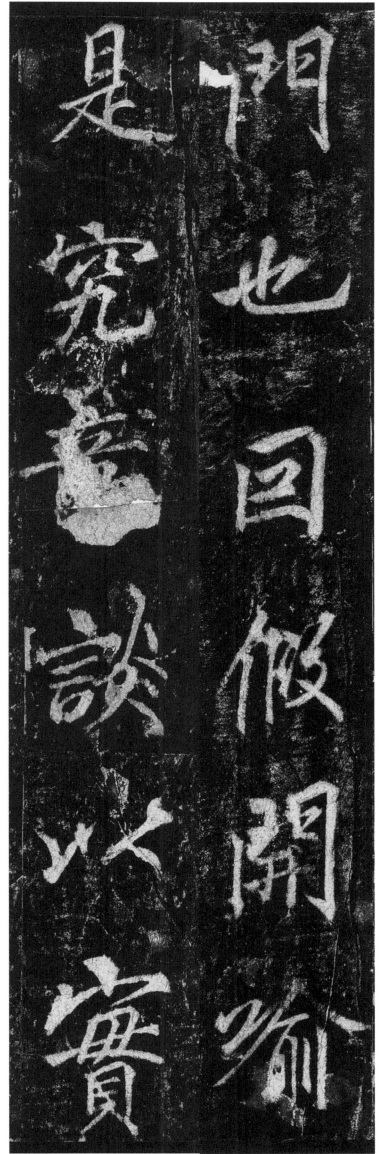

門也因假開喻一是究竟談以實

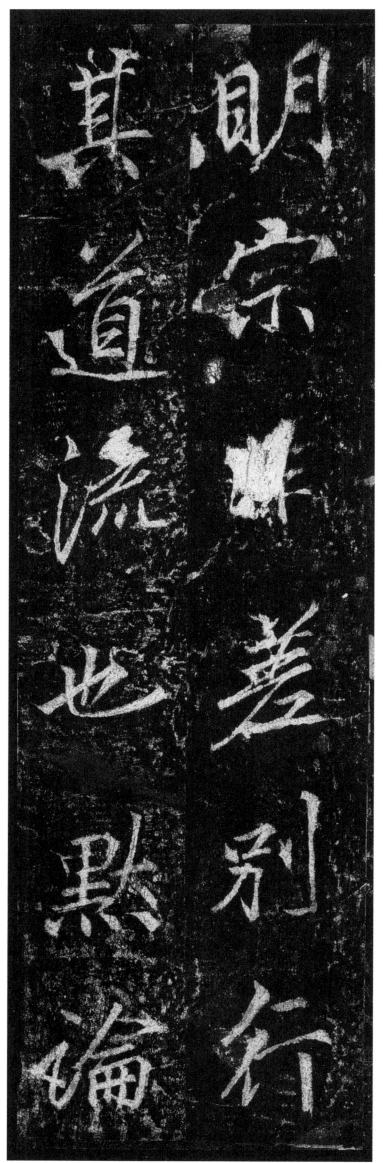

明宗非差別行一其道流也默論

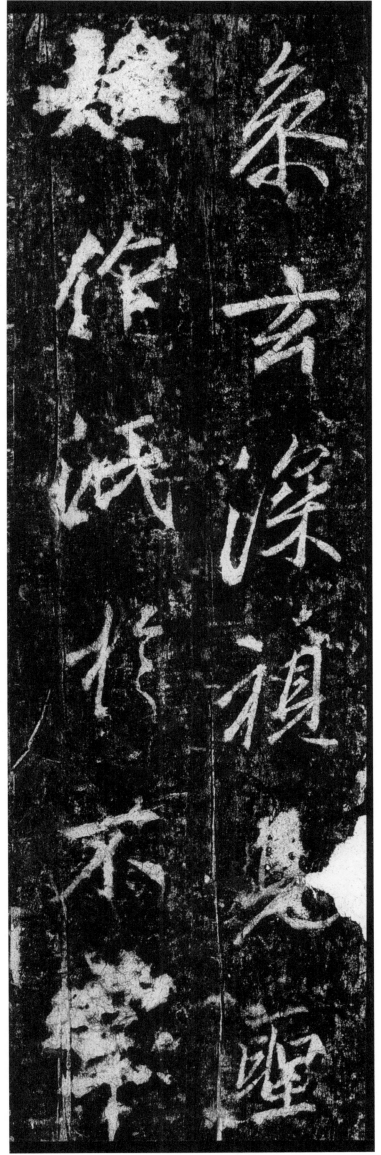

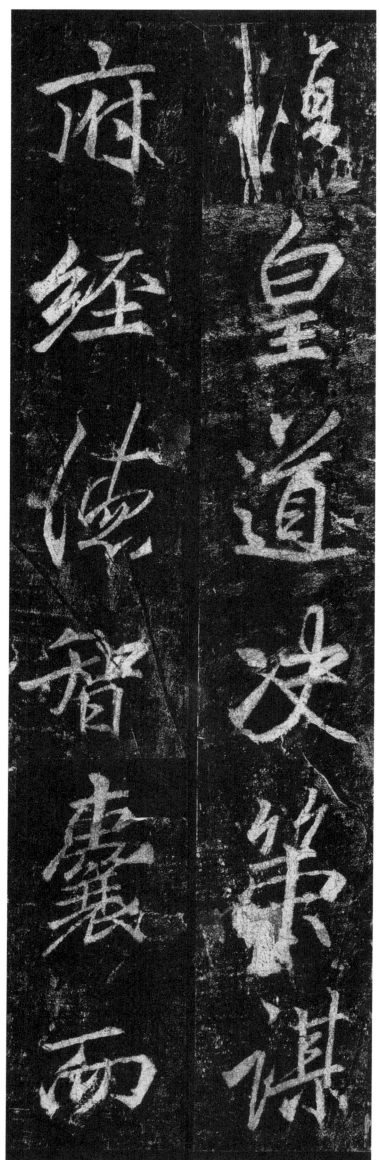

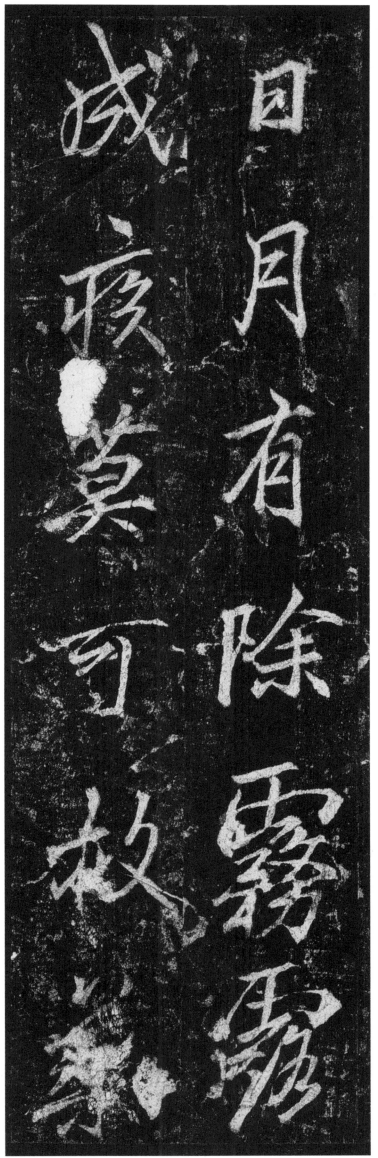

日月有除霧露一成疾莫可救藥

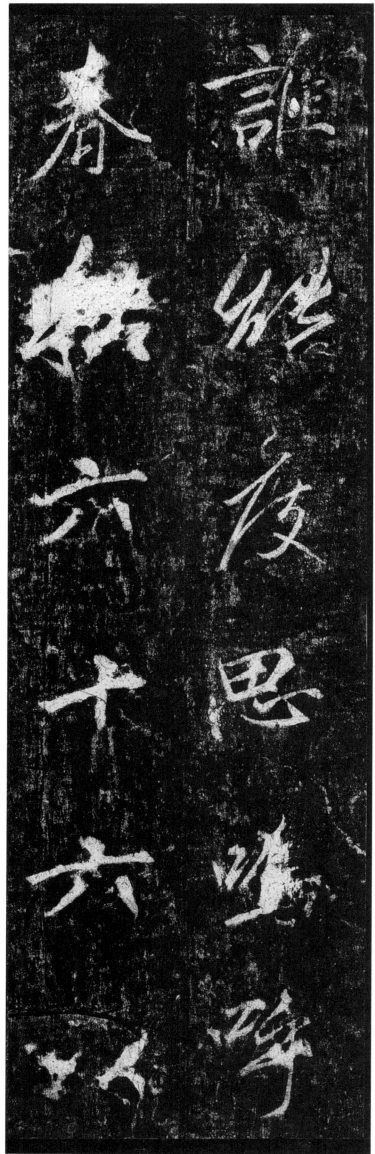

誰能度思嗚呼一春秋六十六以

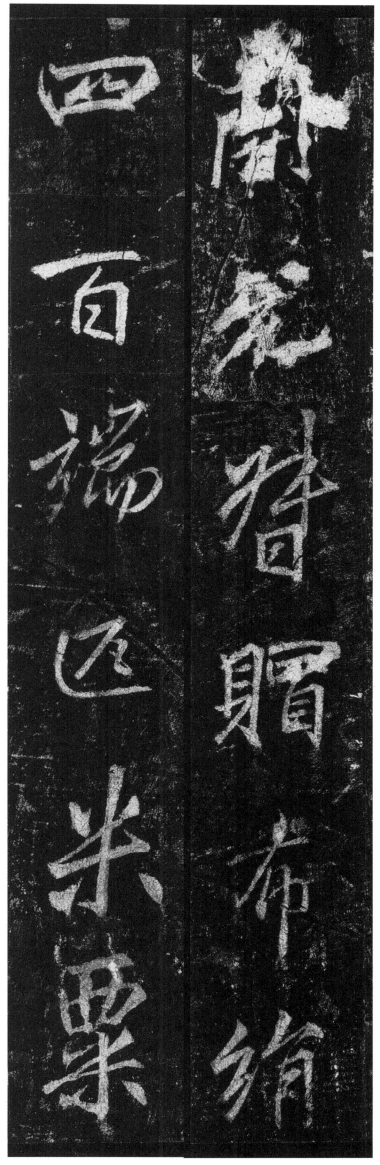

開元督贈布絹
一四百端匹米粟

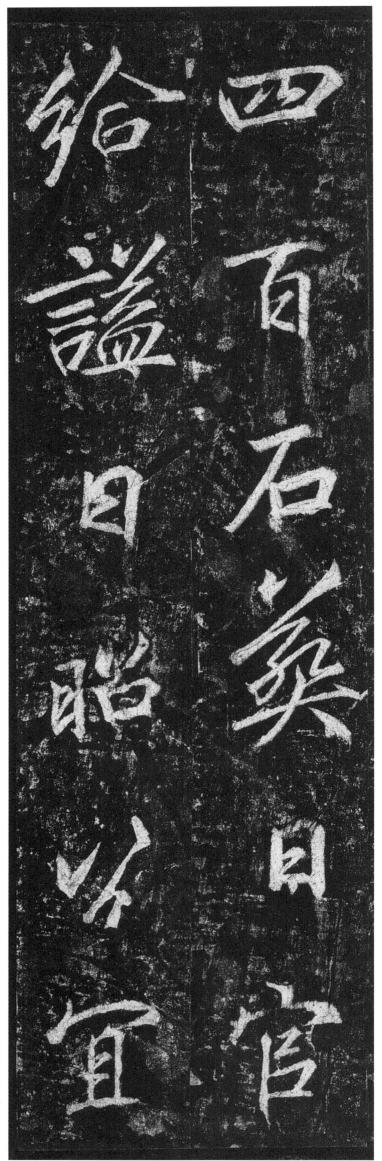

四
百
石
葬
曰
官

給
謐
曰
昭

公
宜

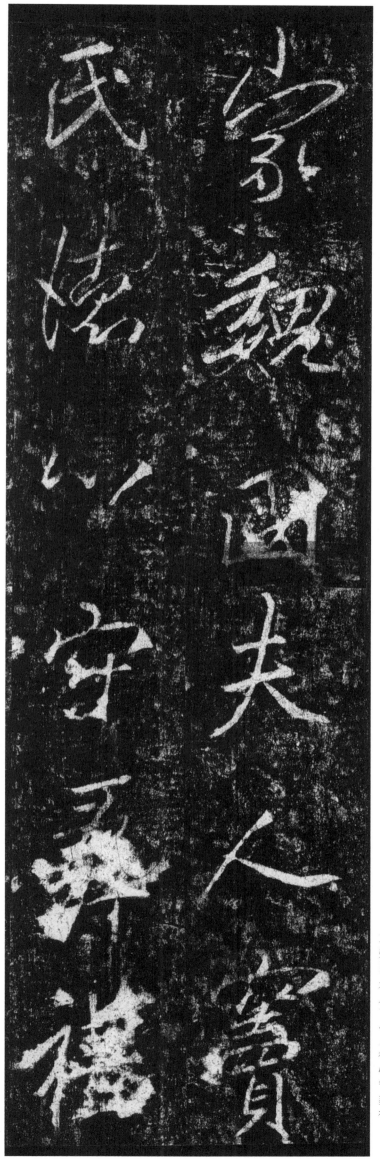

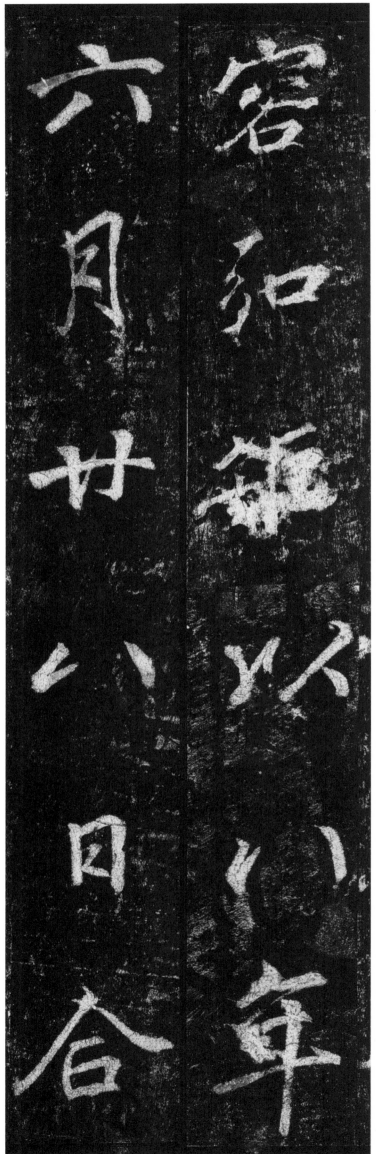

容和年以审

六容月廿八日

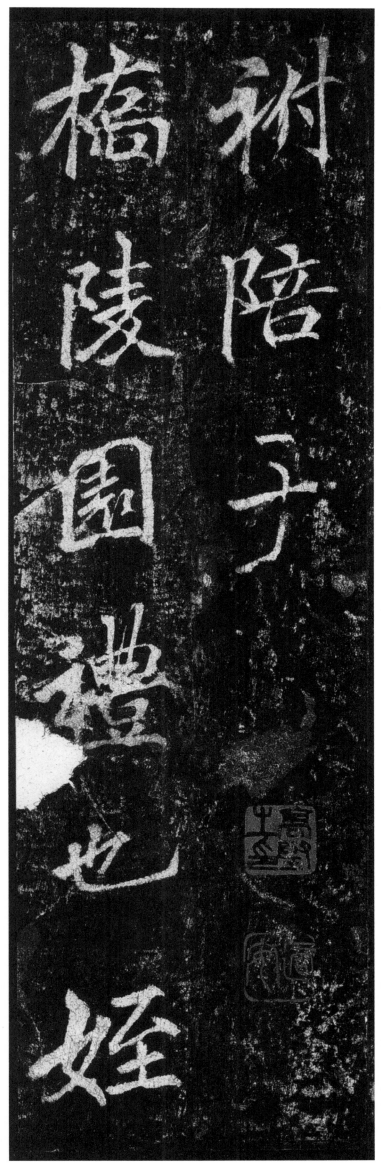

祔陪于一橋陵園禮也姪

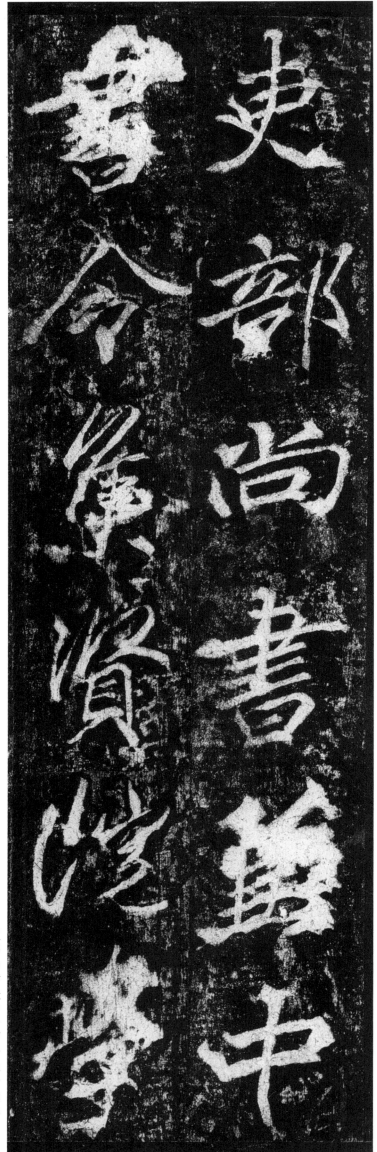

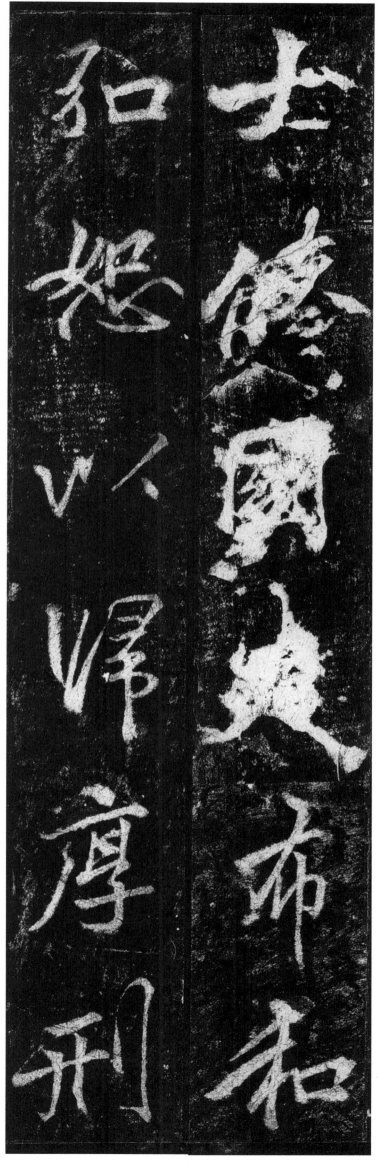

士修國史布和一弘恕以歸厚刑

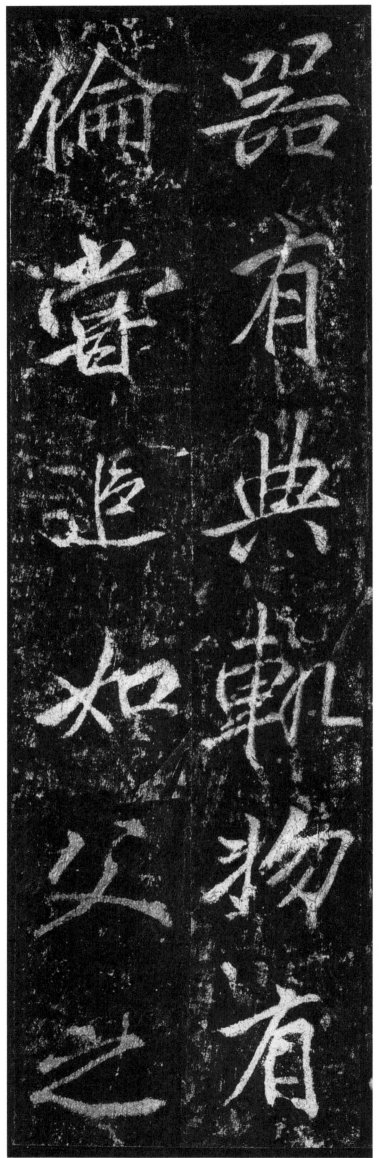

器有典軌物有一倫嘗追如父之

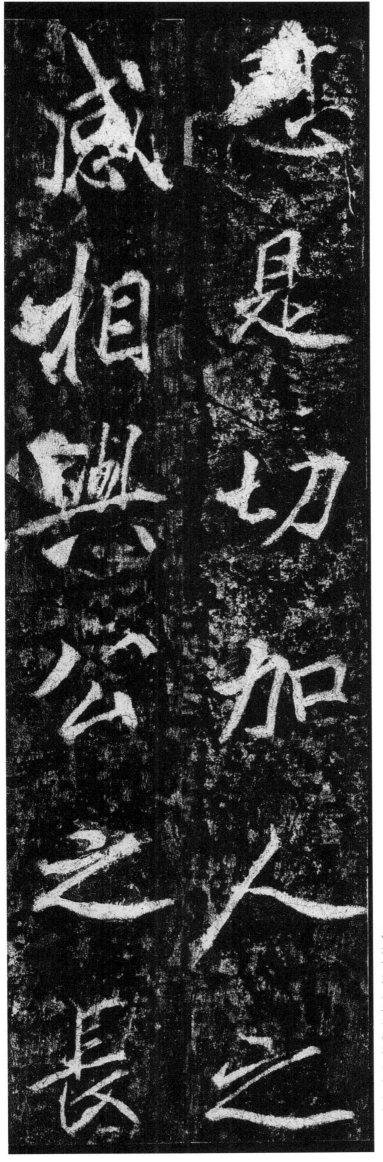

恩是切加人之一感相與公之長

子朝儀大夫院一昭道等並才名

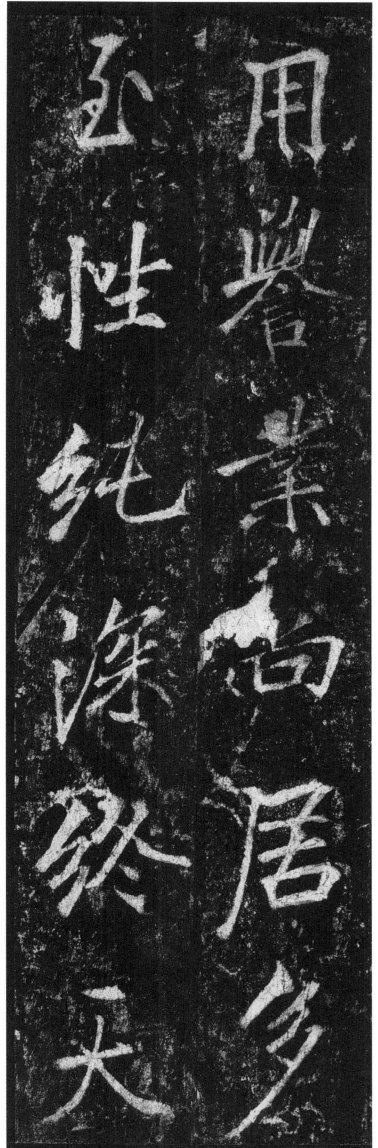

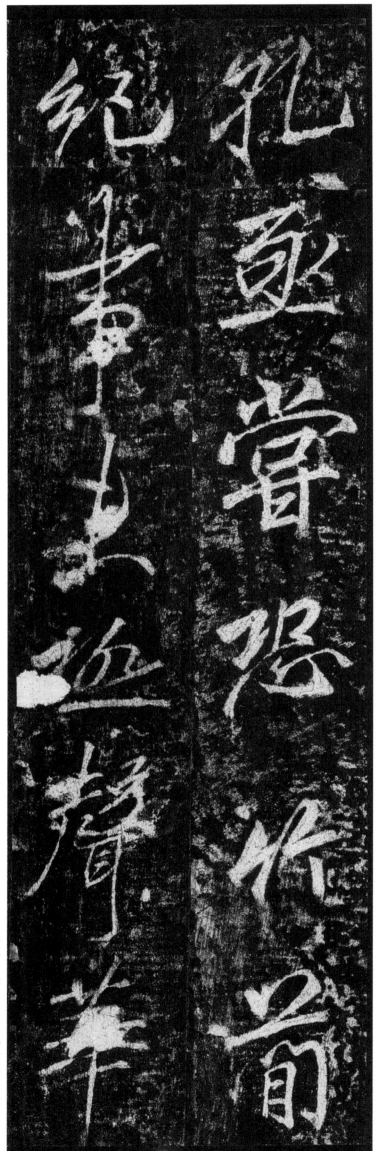

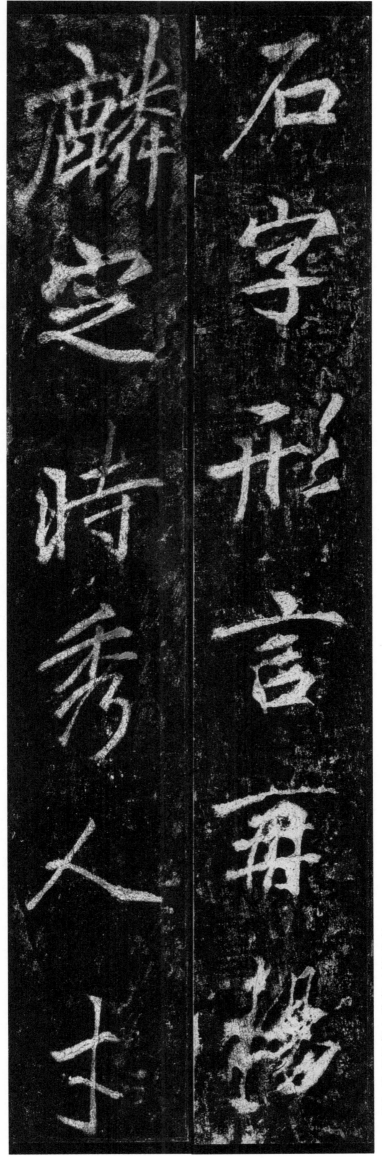

石字形言冉揚

麟之時秀人才

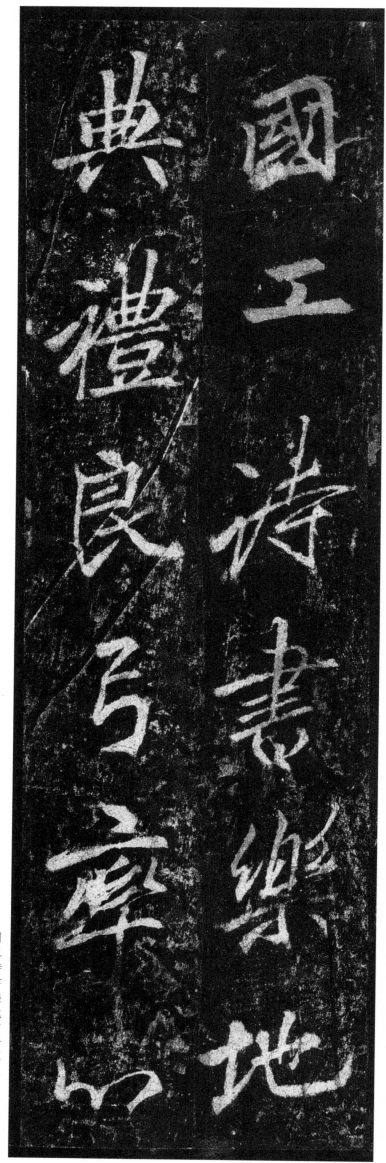

國工詩書樂地一典禮良弓率心

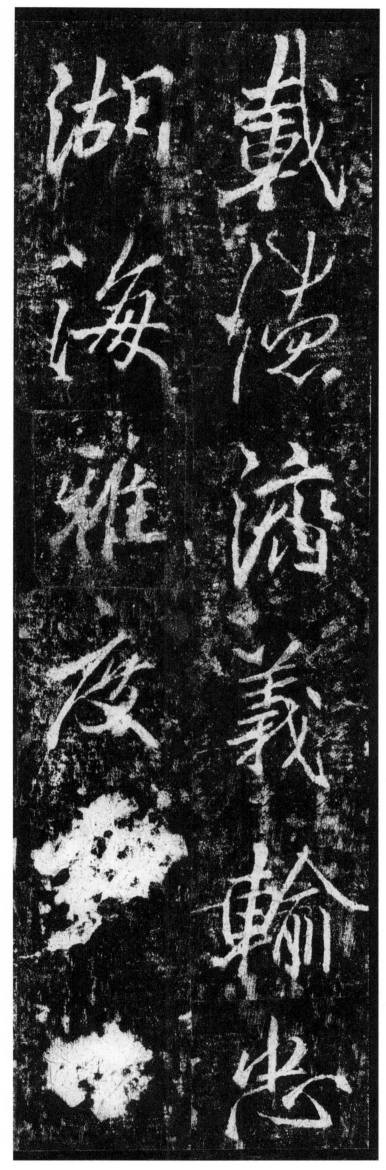

85

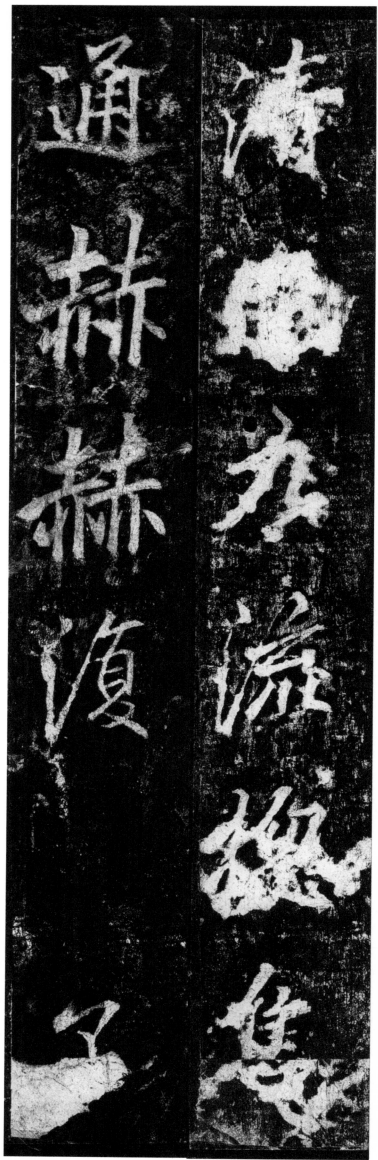

清□九流總集／通赫赫復子

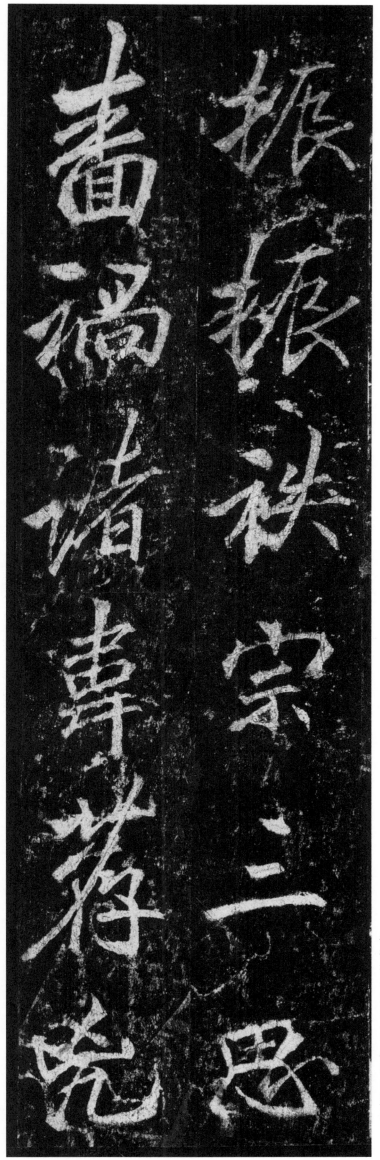

振振袟宗三思一啬禍諸韋薦兇

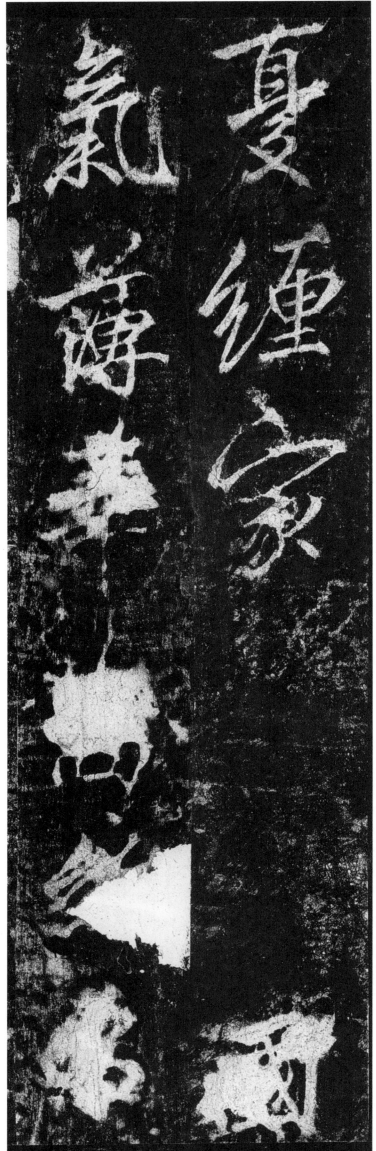

憂纏家國一氣薄華嵩
□□

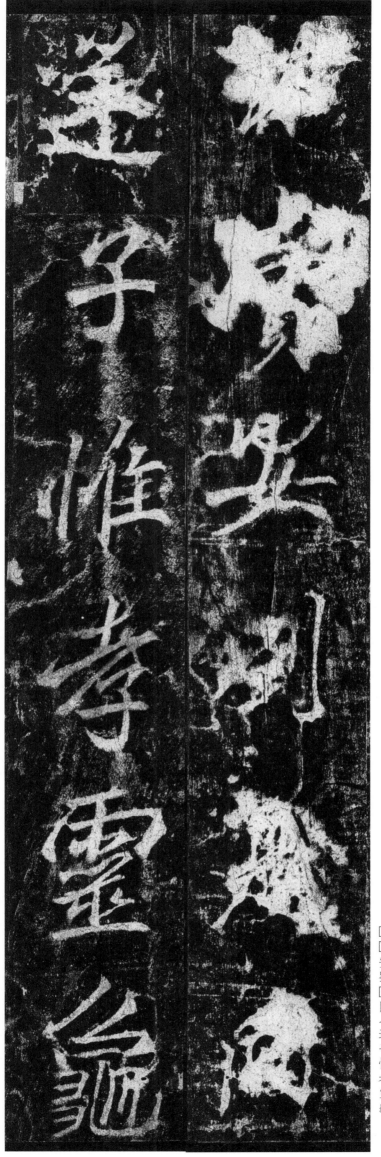

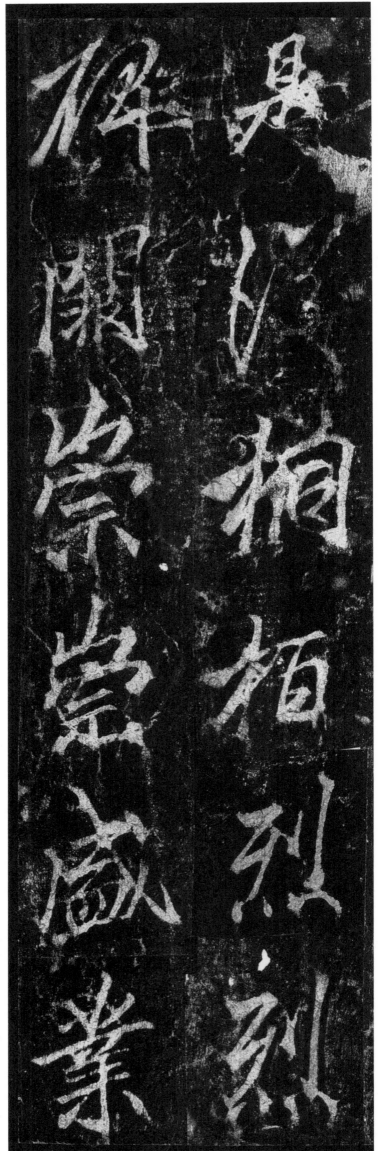

是從桐柏烈烈一碑闕崇崇盛業

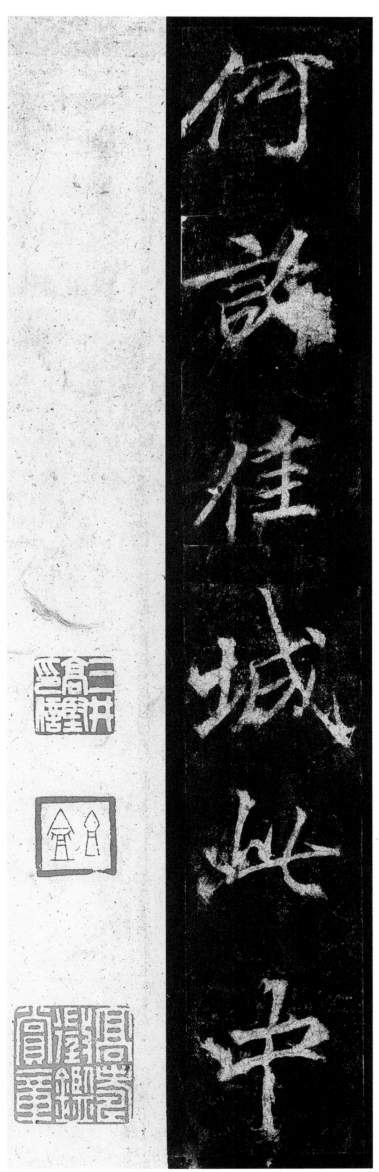

何許佳城此中

簡　介

李邕，字泰和，廣陵江都（今屬江蘇揚州）人，少即成名，後召爲左拾遺，曾任户部員外郎、括州刺史、北海太守等職，世稱李北海。李邕初學王羲之，後擺脱舊習，筆力一新，自成面目。

《李思訓碑》，全稱《唐故雲麾將軍武衛大將軍贈秦州都督彭國公謚曰昭公李府君神道碑并序》，亦稱《雲麾將軍碑》，李邕撰文并書。

《李思訓碑》以行書書碑，結體緊密内斂，然而筆勢外張，俯仰映帶，呈現左低右高、上舒下斂之態。用筆方圓并施，以方爲主，頓挫轉折剛勁有力，筆畫流轉奇偉，鋒穎凌厲，字體頎長，氣骨崢嶸而又神采奕奕。李邕以方筆側入之法，一反王羲之的圓潤蘊藉，在流暢中有古拙之味。

集　評

邕資性超悟，才力過人，精於翰墨，行草之名尤著。……邕初學變右軍行法，頓挫起伏，既得其妙，復乃擺脱舊習，筆力一新。李陽冰謂之「書中仙手」。（宋《宣和書譜·李邕》）

逸少一出，會通古今……李邕得其豪挺之氣，而失之竦窘（明項穆《書法雅言》）

李北海書氣體高異，所難尤在一點一畫皆如抛磚落地，使人不敢以虚憍之意擬之。李北海書以拗峭勝，而落落不涉作爲。昧其解者，有意低昂，走入佻巧一路，此北海所謂「似我者俗，學我者死」也。（清劉熙載《藝概》）

是刻瘦勁異常，北海自謂「學我者死」，當指此等。公少作已自精到若此。（清楊守敬《激素飛清閣評碑記》）

93

圖書在版編目（CIP）數據

李邕李思訓碑 / 藝文類聚金石書畫館編. -- 杭州：
浙江人民美術出版社, 2019.11
（中國歷代碑帖叢刊）
ISBN 978-7-5340-7775-3

Ⅰ.①李… Ⅱ.①藝… Ⅲ.①行書—碑帖—中國—唐
代 Ⅳ.①J292.24

中國版本圖書館CIP數據核字（2019）第242356號

責任編輯　楊　晶　霍西勝
文字編輯　洛雅瀟　張金輝　羅仕通
責任校對　余雅汝
裝幀設計　楊　晶
責任印製　陳柏榮

李邕李思訓碑

藝文類聚金石書畫館　編

出版發行　浙江人民美術出版社
　　　　　（杭州市體育場路 347 號）
經　　銷　全國各地新華書店
製　　版　浙江新華圖文製作有限公司
印　　刷　浙江海虹彩色印務有限公司
版　　次　2019 年 11 月第 1 版
印　　次　2019 年 11 月第 1 次印刷
開　　本　787mm×1092mm　1/12
印　　張　8
書　　號　ISBN 978-7-5340-7775-3
定　　價　45.00 圓